# Principles
# of Logo Design

A practical guide to creating effective
signs, symbols, and icons

by George Bokhua

Principles of Logo Design
A practical guide to creating effective signs, symbols, and icons
by George Bokhua

© 2022 Quarto Publishing Group USA Inc.
Text and images © 2022 George Bokhua

First published in 2022 by Rockport Publishers, an imprint of The Quarto Group,
100 Cummings Center, Suite 265-D, Beverly, MA 01915, USA.

Japanese translation published by arrangement with Quarto Publishing Group USA Inc.

The Japanese edition was published in 2023 by BNN, Inc.
1-20-6, Ebisu-minami, Shibuya-ku, Tokyo 150-0022 JAPAN
www.bnn.co.jp
Japanese edition text copy right © 2023 BNN, Inc.
Printed in Japan

# ロゴデザインの原則

効果的なロゴタイプ、シンボル、アイコンを作るためのテクニック

2023年7月15日　初版第1刷発行

著　者　ジョージ・ボクア
訳　者　百合田香織

発行人　上原哲郎
発行所　株式会社ビー・エヌ・エヌ
　　　　〒150-0022
　　　　東京都渋谷区恵比寿南一丁目20番6号
　　　　Fax：03-5725-1511
　　　　E-mail：info@bnn.co.jp
　　　　http://www.bnn.co.jp/

印刷・製本：シナノ印刷株式会社

翻訳協力：株式会社トランネット
版権コーディネート：須鼻美緒
日本語版デザイン：武田厚志（SOUVENIR DESIGN INC.）
日本語版編集：松岡優

ISBN978-4-8025-1267-1

# ロゴデザイン
# の原則

効果的なロゴタイプ、シンボル、
アイコンを作るためのテクニック

ジョージ・ボクア 著　　百合田香織 訳

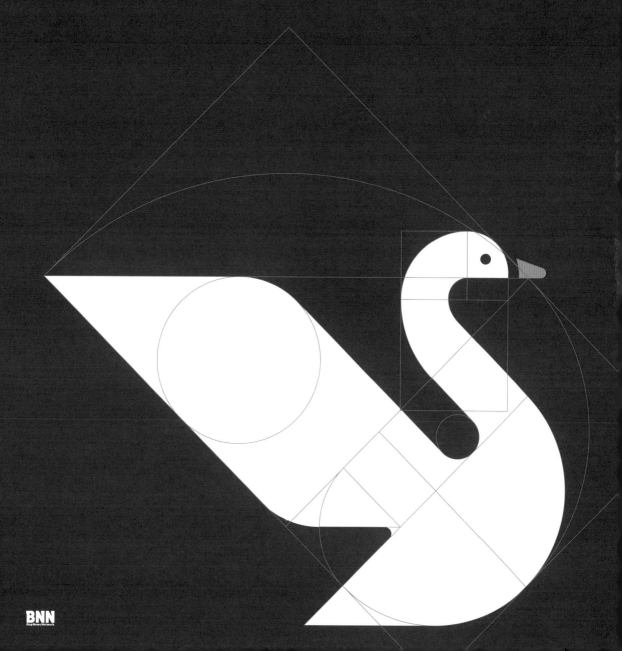

BNN
Bug News Network

# 目次

# Contents

# 序文

# 1章　一般概念

# 2章　ロゴデザインの種類

# 3章　ビジュアルに関する事項

# 4章　デザインプロセス

# 5章　プレゼンテーション

# 序文

## Preface

新しいものや意味の込もったものを生み出すスキルは、たやすく身につく単純なものではない。それがまさに当てはまるのがロゴデザインのスキルだ。熟達したデザイナーになるのに必要な能力は、何年も腕を磨き実験を続けて初めて手にすることができる。初心者がすぐれたデザイナーを目指すとき、デザインの原則を学び、ロゴ制作のツールを使いこなせるようになるのに膨大な時間を費やす覚悟が必要だ。学び、経験を積むことで、印象的なロゴデザインの制作に必要なリサーチ、ムードボード、スケッチといったスキルの達人になれる。

私たちは本能的に完ぺきなもの、シンプルなものを目指す。そうした本能こそクリエイティブな力の根源だ。私たちを駆り立てて執拗なまでにディテールに注意を払わせ、どんな些細な不備も大問題にしてしまう。ただ、時間をかけてそうした「完ぺき主義」を実践していくことで、限界を見きわめ、その範囲を広げられるようになる。その執念の目指すゴールは、新しく、よりシンプルかつ完ぺきで、時代を超越した表現を見つけ出すことだ。

また、自然や周囲の環境をシンプルな幾何学形態として捉えることも学ぶ必要がある。そうすることで、目にしたものの裏側にある構造やグリッドが感じられるようになる。構造やグリッドを理解できたなら、構成を理解できるし、デザインプロセスが自由で「楽な」もの、そして斬新な驚きに満ちたものになる。

さらに、誇り高き空想家となって美しく小さな形状や構成を絶えず心の中で探し続ける必

要もある。ぱっと思い浮かぶような形態は、ほとんどが日々目にしているものの残滓であり、あまりに平凡でありふれた表層の姿だ。けれども、そのさらに奥深く、深遠な小宇宙をのぞき込んでみれば、本当はとらえて紙の上に描き出すべきなのに未だ見出されていない形状があるのに気づくだろう。

スケッチブックと鉛筆はデザイナーの必需品だ。衛星のように常にデザイナーのそばについてまわり、手を伸ばすとすぐに使えるものだと私は思っている。またスケッチはロゴデザインの基礎となるプロセスであって、新しい形状を作り出すのに必要なある種の自由をもたらしてくれる。スケッチを通して可能性を幅広く受け入れることで、初めてもたらされるソリューションもある。

全力でデザインについて考えていると、コンセプトのかけら——ときにはコンセプトそのもの——が思わぬ瞬間に現れることがある。だからデザイナーは、地下鉄に乗っていようが、ジムやカフェにいようが、いついかなるときもインスピレーションを描きとめられるようにしておかなければならない。さもなければ、そうしたインスピレーションはたやすく消え失せてしまう。

写真を撮るのもいい方法だ。たとえば、刺激的な形状や興味をひきそうな建築に注意を払ってみよう。屋外広告の宣伝文句の周りにあるネガティブスペースの形状のおもしろさを観察してみよう。外を歩き考えをめぐらせながら、日常的なものから視覚的なヒントが見えてくる瞬間を受け入れよう。そうしたインスピレーション源のどれもがデザインコンセプトに変わる可能性を持っている。

最後に、問題に直面しても立ち直る力、課題に向き合い続ける力も必要不可欠だ。ロゴデザインには、彫刻のようなところがある。作り上げるプロセスの中では不要なコンセプトやデザインソリューションが徐々に削り取られ、残った強くて美しいものが結晶する。また、右や左へわずかに動かしたり、要素を足したり引いたり、さらにもう少し引いてみたりを繰り返してできあがる。つまり、こういうことだ。デザイナーは何か1つ達成したからといって、そこで立ち止まってはいけない。要素を足したり引いたりし続けなければならないのだ。そのプロセスに時間をかければかけるほど、最終的に生み出されるものは正確で完ぺきになる。

だからシンボルの作り手として、自分はまだ見ぬ世界あるいは過去や未来へと足を踏み入れる冒険家だと考えよう。シンプルで小さな美しい形状たちが、認識され、考え出され、視覚的に表現されるのを待っている、想像力の宇宙を探索し続ける天文学者だと捉える方がいいかもしれない。不朽のシンボルの連なる不朽のリストを根気強く何年も探索し、幸運に恵まれたなら、いつかこれだというものを見出せるだろう。

# 1章　一般概念

# Chapter1
# General Concepts

# ロゴはロゴでしかない？

Are Logos Just Logos?

現代社会において、ロゴはどこにでもある。私たちの生活についてまわる恒久的な衛星のようなものだ。夜空に浮かぶ月のように身近なものもあれば、木星の95個のようにあまり知られていないものもある。

ロゴやシンボルは、消費者と企業とが関係を築く上で重要な役割を果たす。そしてその関係性は人間関係によく似ている。人々に愛されるのは、幸福感や安定感、信頼感、そしてすてきな記憶を想起させるロゴだ。ロゴの裏側、またそうした個々人の連想の裏側には、企業とプロダクトそのものが存在する。

市場は、消費者の嗜好の変化を踏まえて、常に向上し時代や情勢へ適応するべく取り組んでいる。既存のロゴデザインを見直す場合は、それに加え、従来のロゴの感覚を残して認知を継続させながらも、企業の事業展開を制限しないように進めなければならない。この困難な役割をグラフィックデザイナーは担うことになる。一方で、他分野のデザインと同じく、グラフィックデザインもまた常に流行の先端をいく。

詳しい人なら、シンボルやロゴ、サインを見ただけで、それがいつ制作されたものかを簡単に見分けることができるだろう。けれども、流行や特徴を超越し、長期にわたって変化することのない例に出会うこともある。そうしたものは記憶へと徹底的に刻み込まれていて、ラベルのついたプロダクト本体ではなく、ラベルそのものこそ求められるプロダクトと思えるほどだ。JPモルガン・チェース銀行のロゴが発表されたのは1961年だが、コミュニケーション手段がほぼデジタルに変わってもなお、ロゴは何一つ変わっていない。その鮮烈さを損なうことなく、容易にデジタルメディアへと遷移できるようにデザインされた構成を持つからだ。

ロゴ制作におけるデザイナーのゴールは、シンプルで永続性のある反応の連鎖を作り上げることだ。ロゴはまずは名刺に載り、スマホアプリのアイコンとして、さらには街の中——地下鉄や友人の持つバッグ、ブックカバーやプロダクトのショップバッグ——へと現れる。それぞれの場面でロゴは一目でわかる。そしてどんな状況でも強い印象と持続性を保つ。

洞窟壁画に描かれていて、現代のロゴデザインでも広く用いられているベーシックな形状

# 1.618033

1.618033

**デザイナーにはさまざまな能力が必要だが、その1つとして欠かせないのがデザインの複雑なプロセスを乗り切る能力だ。よい作品にできるかはそこにかかっている。そして、数学と同じように、適切なデザインの裏側には適切な公式が存在する。**

新たな公式を生み出したり抽象化したりする前に、デザインの中にすでに広く存在し根付いている数学的ソリューションに注目してみよう。それはフィボナッチ数列だ。2つの数aとbは、aとbの和を大きい方の数aで除した値（（a＋b）／a）と、大きい方の数aを小さい数bで除した値（a／b）が等しいときに黄金比の関係にあるとされる。

黄金比は、魅惑的な煙の渦から貝殻や松かさ、ハリケーン、DNA、遥か彼方の銀河の構造に至るまで、膨大な数のものや現象に見つけることができる。ぴったり黄金比（1.6180339…）という場合もあれば、非常に近いものもある。いずれにせよ、この黄金比という数の裏になんらかの真実があることは認めざるを得ない。

フィボナッチ数列では、連続する2数の和がその直後の数に等しくなる（0、1、1、2、3、5、8、13、21といったように）。各数の次の数に対する比率は約0.618であり、逆に各数の前の数に対する比率は約1.618だ。つまりどの数も直前の数の1.618倍の大きさで、前の数は後続の数の0.618倍になっている。

フィボナッチ数列はただの数列ではない。数学に興味のない人でさえ、日常生活の中で楽しみ、関心を持って使っている、かなり珍しい数学的操作だ。フィボナッチ数列は、想像もつかないようなパスワードの組み合わせを作り出すことができる。さまざまなものや現象の中にフィボナッチ数列を見つけ出せるのは楽しくもある。

貝殻や松かさ、ヒマワリ、あるいは手のひらは一見するとありきたりかもしれない。けれども、ひとたびそのおもしろさに気づくと、フィボナッチ数列の謎に満ちた興味深い振る舞いをあらゆる場所に探し始めるようになるだろう。自分の撮った写真、動画、美術館やできのよくないアーティストたちのサロン、さらにはブックカバーやロゴに。

探した結果、フィボナッチ数列に一致する、あるいは少なくとも近いものが見つかれば、それは以前よりもずっとよいものに見えるだろうし、不思議とおもしろく思えるようになっているはずだ。大げさに聞こえるかもしれないが、人は数学が嫌いなのと同じくらい、数字も、うまく間をとることも大好きだ。

黄金螺旋をベースに構成した子羊のロゴ

# ルールあり？　なし？

Rule or No Rule?

名高きフィボナッチ数列は、数学者、アーティスト、デザイナー、科学者の心を何世紀にもわたって魅了してきた。自然、建築、アート、音楽に黄金比が存在することは紛れもない事実だ。けれども、その黄金比には当然のことながら「ファン」もいれば「アンチ」もいる。アートへの数学的アプローチを、あまりに冷静で合理的、機械的と感じる人もいるからだ。

黄金比とフィボナッチ数列をあてはめてみると、すぐれたデザインが理解しやすくなる。有用な基準として可能な限り活用しよう。数学的アプローチは、人間らしい即興的アプローチと合わさって、合理性と人間性と美しさとが併存するカオスに秩序をもたらすことができる。ただし、数学がもともとの形態やコンセプトを圧倒してはならない。適切な形態だと思えるものに、数学がわざわざ介入するべきではないのだ。

円相　シンプル、バランス、優美さを表す普遍的なシンボル

# Less Is More？

Less Is More?

「less is more」というキャッチフレーズの意味は、もともとシンプルなものだった。この言葉が最初に登場したロバート・ブラウニングの詩「アンドレア・デル・サルトウ」（1855）は、複雑でもつれたものよりもシンプルなものの方がいつだってすぐれているし美しいという考えを投げかけている。

近年、この「less is more（少ないほど豊かである）」という言葉をよく──おそらくあまりによく──耳にするようになった。ただ、この言葉の裏側にある考え方が、私たちの日常生活からいくつかの習慣を徐々に消し去っている現実を認識しておくことが重要だ。たとえば、かつてあった大きく重いラジオのことを考えてみよう。ラジオにいくつも付いていたスイッチやボタンは次第に「余分」なものと見なされて取り除かれていき、そうした削除の繰り返しによってついには私たちのポケットの中にあるスマートフォンができあがった。実体のあるもののサイズが小さくなるにつれ、ボタンの機能はスマホの三本線のメニューボタンやフォルダへと姿を変えたのだ。

こうした例は、ブラウンのディーター・ラムスにはじまってアップルのスティーブ・ジョブズへと引き継がれ、今なお日々増えて続けている。そして、時代遅れで機能不全の衰退しつつあるアイテムやコンテンツを進化させて、より有益で生産性のある形態を達成していると見なされている。そこでの変化は無害に見えるかもしれないが、童話『赤ずきん』に登場するオオカミのように、一見しただけではわからない何かが本当は隠れているのかもしれない。

最近では、ミース・ファン・デル・ローエの言葉としての「less is more」の人気の高まりがとどまる所を知らないようだ。こちらは、極東の文化に起源を持つミニマリズム思考につながる部分がある。極東では、自然の美とシンプルさの価値を評価し始めたのが、大乗仏教と地域の生活習慣の影響のもと中国でチャン仏教、日本で禅仏教が形作られたころであり、ヨーロッパよりもずいぶん早かった。

また西洋の伝統に見られるアイコンやシンボルと違い、東洋の表現方法では、シンプルな石や砂、身近な環境を重視する。そういった表現形態を実現するのが、すでにそこに存在するものはすべてありのまま残す方法だ。石は石のままに、砂は砂のままに、何かが加えられることもない。このアプローチは、精神を集中させ、気を散らすものから心を守るというすばらしい能力を高める助けとなる。

西洋文化は東洋に遅れこそとったものの、その歩みは西洋ならではの急進的で革命的なものだった。解釈違いの「less is more」がそれぞれ独自の芸術の方向性と秩序を形作り、今では大量生産と激しい工業化の時代に根付いたヨーロッパの方向性を内包している。特に注目すべきなのが、20世紀のモダニズムの芸術と、その特徴であるアンチミメーシス、非人間性、フォーマリズム重視、断片化、カオスといったものだ。

著者やアーティストが新たなメソッドを断固として探し求め、伝統的なジャンルや形態とは距離をおいてもなお、作っているのはその現実を反映し始めつつも古いものを拒絶していない作品だった。むしろ、古いものを受容し変化させ、異なったかたちで継続させるために、対象物とコンテンツの単純化が必要だったのだ。だからこそ、モダニズム（およびその周辺に展開するフューチャリズム、キュビスム、プリミティヴィズム、フォーヴィズム、ダダイズム、ピュリスムなどの運動）は、古いものであろうがまだ生み出されていないものであろうが、つねにその単純化を目指してきた。

モダニストの持つ内なる自由と独特の考え方は、新たな表現形態を生み出した。現実を反映するというよりも、作り出すというものだ。そして東洋と同じように、ものは何かほかのものではない、そのもののままに残されるようになった。

現在の過激な単純化の人気に至った最後の要因は、制御の効かない大量生産と技術的な再

生産とを抱えるこの時代だ。水やガス、電気が部屋に流れ込むように、軽く手を動かすだけで時代の状況がアート作品へと浸透してきた。この状況下では、大量かつ活発に利用されるあらゆるものへの適切な資源配分が必要になる。その技をマスターしているのは、こうした複雑な課題をきわめてシンプルな公式で解き明かせる人たちだ。

# デザインにおけるモダニズム

Modernism in Design

ヨーロッパのグラフィックデザインにおけるモダニズムの時代は、第一次世界大戦後にキュビズム、フューチャリズム、デ・スティルといった芸術運動の影響を受けて始まった。グラフィックデザインの世界で最初の表現ツールとなったのは、力強いタイポグラフィ、原色、シンプルな幾何学形態、抽象的な構成だった。また、ロゴデザインが目指すものは、最も機能的な見た目へと形態を単純化することだった。表情豊かなものよりも合理的なソリューションが好まれ、文化に紐付いた美学よりも普遍的な魅力が評価された。

現代のロゴデザインの強固な基盤となっているのは、モダニストの作り上げた一連の作品だ。形態言語が構築され、モダニズムの美学の構造を示す要素が、今も確かに存在する。波、縞、星、矢印、立方体、基本図形の重なり、半円や四分円、螺旋といったものだ。

デザイナーとしてのスキルを高めていくとき、モダニズムの作品を観察し、ディテールを分析することが重要だ。自分が文字をどのように学んだか、そのおかげでいかに言葉を書けるようになったか、さらに言葉の意味を知ることでアイデアを表現できるようになったかを考えてみよう。ロゴデザインも同じで、モダニストの視覚言語を知ることによって、強固な基盤を持つデザインを構成できるようになる。構造、角度、構成といった要素や、要素間のスペーシング、ポジティブスペースとネガティブスペースの相互関係に注意を払おう。そうした訓練によって、ロゴの背後にあるシステムを理解し、新たな観点で自身の作品にさまざまな要素を用いることができるようになるだろう。

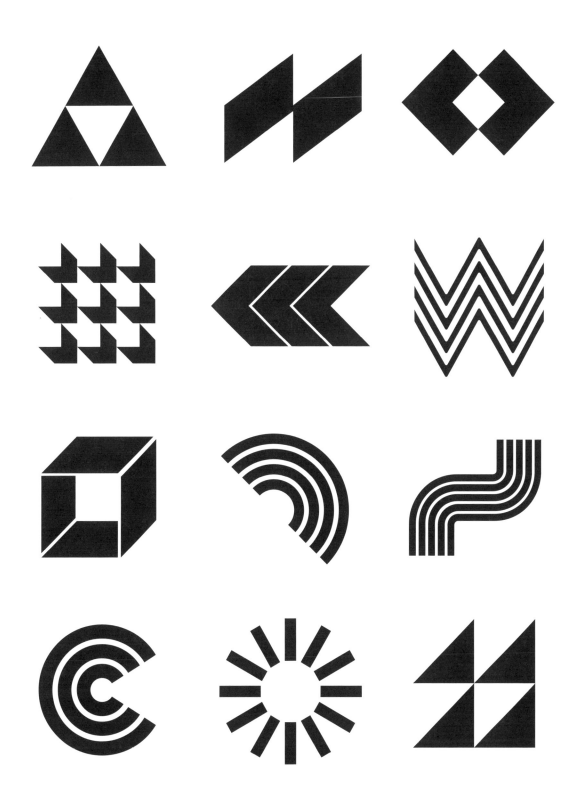

モダニズムの美学の例　シンプルな幾何学形態と繰り返し

# 2章　ロゴデザインの種類

# Chapter2
# Types of Logo Designs

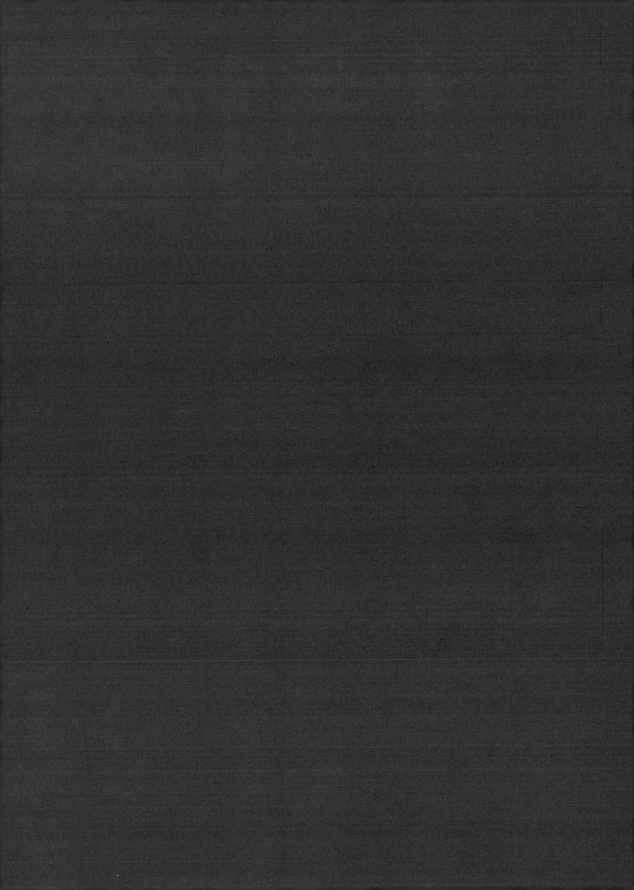

# ピクトリアルマーク

Pictorial Marks

**ピクトリアルマークとは、意味の込もったアイコンをブランドの第一の識別要素として用いるロゴのことだ。シェル、アップル、ツイッター、ターゲット、スターバックスのロゴがこのピクトリアルマークにあたる。圧倒的に広まっていて効果の高いロゴデザインの形態だ。**

ピクトリアルマークは強力なブランド識別要素であり、ブランドのエッセンスをときに直接的に、ときに比喩的に表現する。ブランドがロゴのイラストで自社の活動を描き出したいなら、複雑な概念を表現するのに最適な形態はこのピクトリアルマークだろう。

ピクトリアルマークの持つ識別要素としての力はとても強い。そのため、比較的ニュートラルなタイポグラフィと共に用いられるのが一般的だ。そうすれば、視覚的に十分な密度を持つピクトリアルマークのデザインが損なわれることはないし、2つの間にコントラストも生み出せる。よいピクトリアルマークの最終ゴールは、ブランド名を添えずとも一目であのブランドだと認識されるようになることだ。

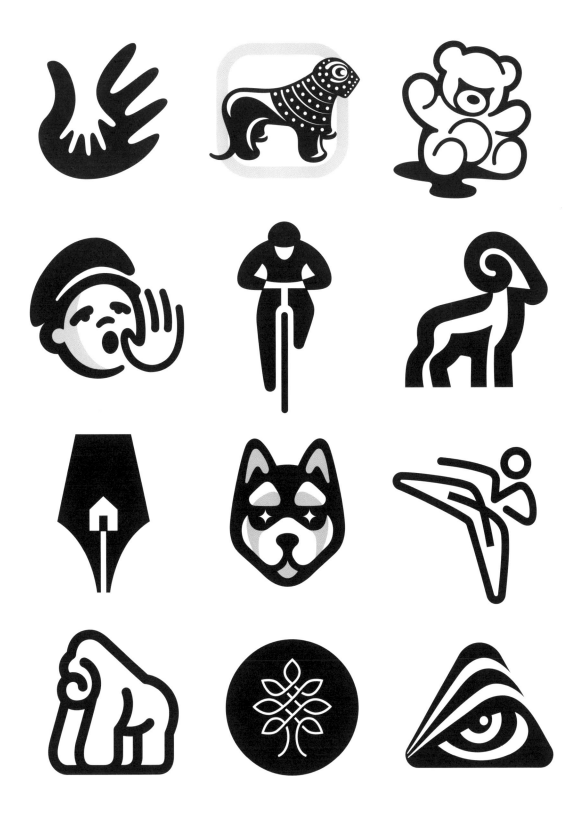

さまざまなブランドのピクトリアルマーク

# レターフォーム

Letterforms

レターフォームは、ブランドの頭文字で表現された文字のかたちを持つロゴで、ブランドの活動を概念的あるいは様式的、比喩的に表している。マクドナルド、Airbnb、テスラ、フェイスブック、ユベントスのロゴがレターフォームだ。

ほとんどのレターフォームはピクトリアルマークに比べて伝える視覚情報が少なくシンプルだ。金融機関やテック企業はほかのタイプのロゴデザインよりもこのレターフォームを好む傾向にある。ピクトリアルマークはあまりにもキャラクター性が豊かになるときがあるが、レターフォームはそれに比べるとニュートラルなことが多い。そのため、もう少し時代を超えた魅力を示す。

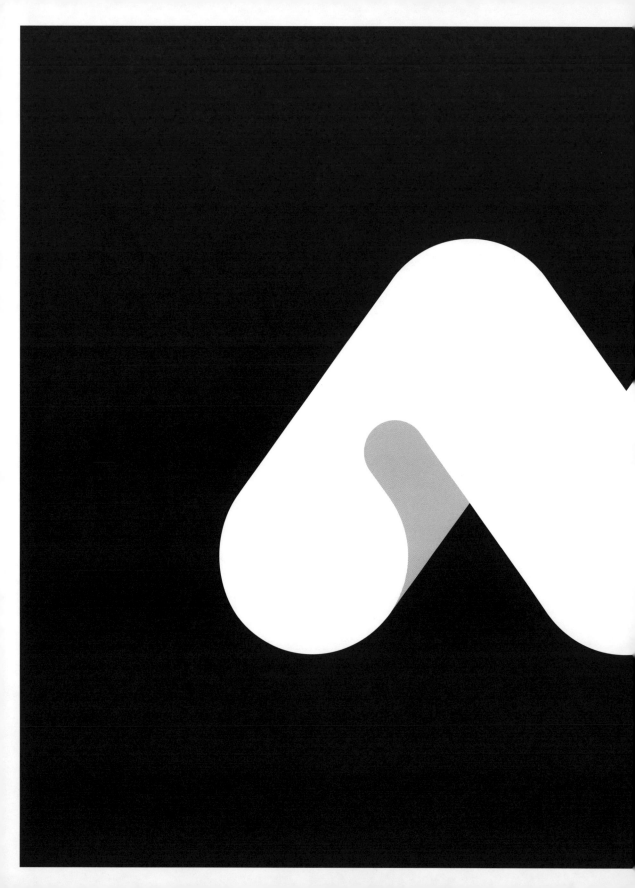

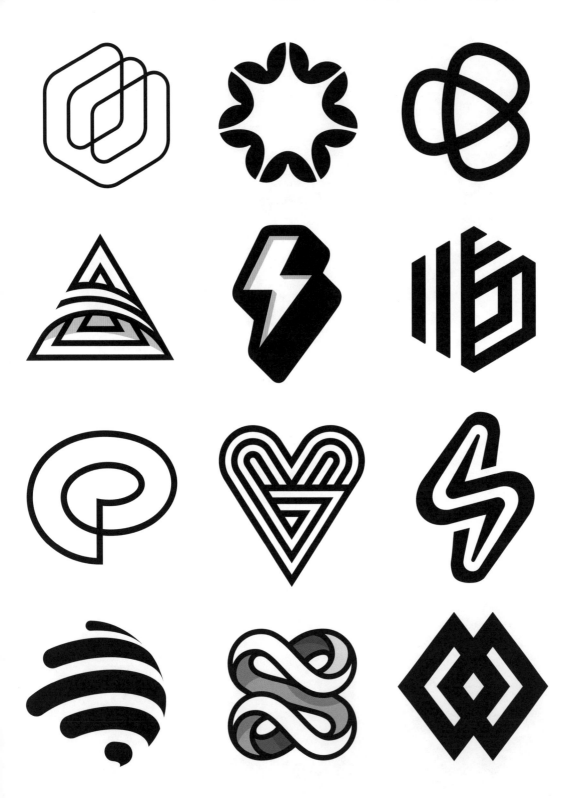

# 抽象的マーク

Abstract Marks

**抽象的マークは、ブランドの考えを漠然と、主観的、示唆的に表現するロゴだ。ナイキ、アディダス、JPモルガン・チェース銀行、三菱、マイクロソフトのロゴがこの抽象的マークにあたる。**

抽象的マークはあまりに抽象的なこともあって、ある種の決め事として意味を付加することで、ブランドの価値観とのつながりを生み出している。抽象的マークのロゴは、具体的なものを示すことはせず、現象を描いているのが一般的だ。たとえばナイキの場合、スピードを連想させる狙いのロゴになっている。

現象の中には、「つながり」のような視覚的観念と強く結びつきやすいものがある一方で、明確な視覚サインには結びつきづらい「信頼感」のようなものもある。そうしたケースでは、マークに意味をこれと決めて加えなければならない。チェース銀行のロゴの場合、八角形の4つを構成するパーツで前進する動きを示し、真ん中の白い正方形は中心から広がって進歩を示している。

# ワードマーク

**ワードマーク（ロゴタイプとも呼ばれる）は字形^(タイプ)だけでブランドのアイデンティティを表現するロゴだ。フェデックス、グーグル、コカ・コーラ、ディズニーなどのロゴはこのワードマークにあたる。**

よいワードマークであるためには、強く明確なキャラクターを持つことが必要だ。そうすればマークははっきり目立つものになる。ニュートラルなサンセリフ体を用いつつも印象深いワードマークにしたいのなら、フェデックスのロゴのように、ある種の視覚的トリック、おもしろみのある文字の連結（リガチャ）、特定のサインの取り込みが必要になる。

ワードマークの中には、非常にすっきりした見た目のものもある。そうしたワードマークの持つある種のミニマリズムは、きわめてニュートラルで、ほとんど溶け込むようなデザイン美学を作り出す。これは、BtoBのブランドにとって効果的だろう。もしビジュアルアイデンティティで覆い尽くされた業界においてコンセプトの洗練度で違いを示したいとすれば、徹底したミニマリズムこそが選ぶ道だろう。

# newwave

# dreem

# (F₀)RmᵤLa

# モノグラム

モノグラムは、ブランドの頭文字2つ以上を独創的に組み合わせたものだ。近年では、ヒューレット・パッカード、ルイ・ヴィトン、ワーナー・ブラザース、フォルクスワーゲンなどがモノグラムをロゴとして用いている。

歴史上、モノグラムはコイン上に刻まれる都市名の最初の2文字として登場した。時を経て、君主らが頭文字のモノグラムを一族の紋章や用具類に用い始めた。現代では、デザイナーの名前がブランド名になるような特定の業界でモノグラムが好まれる。たとえば、ファッション業界にはモノグラムが多く見られる。

文字の中には視覚的にとても興味深い相互作用を作り出すものもあるが、シンプルな形態の文字だとモノグラムに用いるのは難しい。たとえばiやlの構造はモノグラムにするには複雑さに乏しい。それに対して、sやw、aは大文字も小文字も構造が複雑で、ほかの複雑な文字と組み合わせればたいていおもしろい結果が生み出せる。

# ネガティブスペースマーク

Negative Space Marks

**シルエットは必ずスペースに囲まれている。ネガティブスペースと呼ばれるものだ。暗い色のシルエットなら明るいスペースがネガティブスペースとなり、逆に明るいシルエットの場合はネガティブスペースが暗いものになる。そうした周囲のスペースもロゴのコンセプトを伝える一要素として利用しているロゴを、ネガティブスペースマークと呼ぶ。**

心理学におけるゲシュタルト理論では「まとめられた全体は部分の総和より大きい」と主張する。この言葉がまさに当てはまるのがネガティブスペースマークだ。概念の明確に異なる複数の要素がネガティブスペースの活用によって一体的な形状へとまとめ上げられるとき、最も魅力的でわくわくするロゴデザインの1つが生み出される。

よいネガティブスペースマークは、一見して認識できる2つ以上のシルエットが調和している。そのうちの1つはポジティブ、もう1つはネガティブなシルエットだ。たとえば、正面からとらえたリンゴのシルエットはとてもシンプルではっきりしている。そのシルエットは唯一無二のものなので、容易にリンゴだと見分けられるし、ほかのものと見間違えることなどありえない。葉もまた、シンプルではっきりしたシルエットを持つ。幾何学用語で単純化するなら、四分円が2つ組み合わさっているだけだ。

ネガティブスペースマークはほかのロゴ手法に比べて珍しく、また作り上げるのが恐らく最も難しい。よいロゴにするには、一目で認識できるはっきりしたシルエットを持つ2つのシンプルな要素を巧みに組み合わせる以外に方法はなく、なおかつその2つの要素の間に概念的な関係性がなければならない。

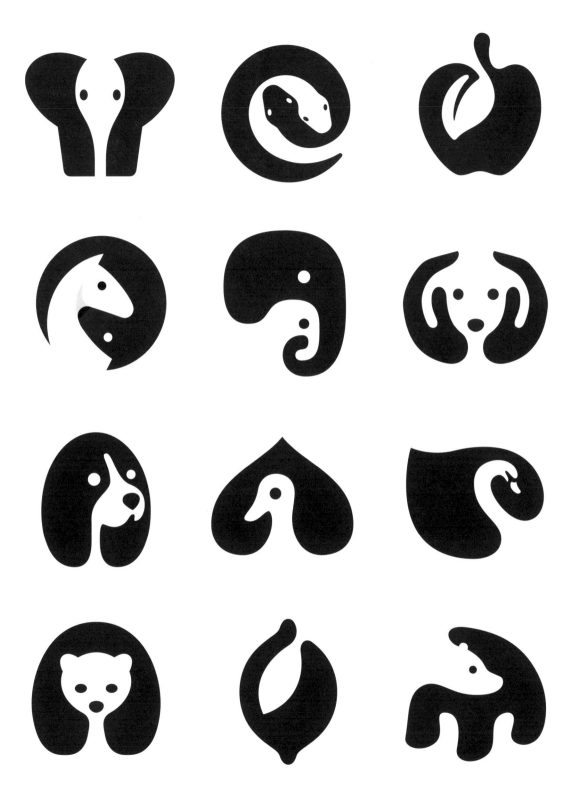

さまざまなブランドのネガティブスペースマーク

# ロゴシステム

Logo System

**メインブランドがサブブランドを展開するとき、各サブブランドに明確なアイデンティティをもたらすロゴシステムが必要になる。メインブランドのシンボルが主な識別要素として働き、サブブランドはカラースキームや名前を添えることで区別されるのが一般的だ。**

ロゴデザイナーにとって最も難しいデザインタスクの1つが、ロゴシステムの構築だ。適切に問題を解決するスキルと視覚面でのすぐれたバランス感覚が求められる。メインブランドを特にはっきりと区別しなければならない場合には、メインブランドとサブブランドとの視覚的関係性を作り出すなんらかの視覚言語を構築する必要もある。一目でわかる一貫性と、重要な視覚要素の繰り返しが、統一感を見せる第一の法則だ。

47

# ピクトグラム

Pictograms

**ピクトグラムは、文字体系の一部として説明されることも多い。言葉や表情、アイデアを表現するイラストで、それぞれがそのイラストによく似たもの、あるいはそのイラストの表現するコンセプトの普遍的なシンボルとして機能する。単体のピクトグラムにもピクトグラムの集合にも、話す言語に左右されず、あらゆる人が簡単に理解できることが求められる。**

ピクトグラムは、描かれ方にはある程度柔軟性がある。これと決まった唯一のかたちがあるわけではなく、必要に応じて調整が可能だ。色や形状、イメージを多少変更したからといってピクトグラムの意味が失われるようなことはない。むしろその逆で、変更によってそのピクトグラムの表現するもの、表情、アイデアの意味が強まることもある。ピクトグラムのデザインには普遍性が欠かせない。また複雑なコンセプトのベースとして、線、円、正方形、三角形といったような最も基本的なデザイン要素を用いることも重要だ。

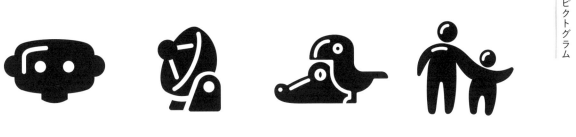

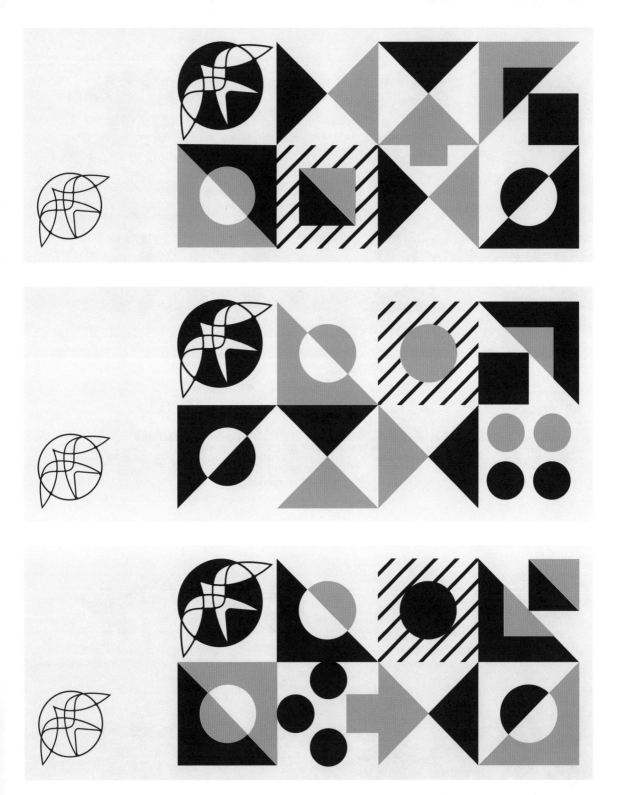

# アイデンティティ要素としてのパターン

Patterns as Identity Elements

**デザイナーの仕事は、企業のロゴをデザインするだけではなく、ブランディングにもかかわる場合が多い。そしておそらく、ブランディングの中でロゴそのものに次いで極めて重要なパートが、拡張性の高いパターンづくりだ。**

ブランドアイデンティティの一部となるパターンには、ロゴと重複することなくそれを引き立て、名刺から航空機、さらには看板やインテリアのパーツとして、どんなものにプリントされたときにもよい仕上がりになることが求められる。またパターンとは、グラフィックの必要などんな場面でも役に立つものだ。

そうした点を踏まえ、デザイン要件に合致するようにパターンを作り上げよう。ブランドマークの構成要素をパターンの要素として取り入れることもでき、そうすればマークとパターンの間に視覚的なつながりが生まれて、実際によい結果が得られる。ブランドマークに手軽にパターンに活かせそうな要素がないときは、ブランドマークとコントラストを見せるにせよなじませるにせよ、新たな視覚言語を構築する必要が出てくる。

# 3章　ビジュアルに関する事項

# Chapter3
# Visual Matters

# グラデーション

Gradients

**グラデーションは、要素からエッジを消して絶妙な美しさをもたらすエフェクトだ。たいてい、シェーディング（ドロップシャドウなど）や、いくつもの色や透明度を組み合わせるツールとして用いられる。**

効果が高いうえにツールの使い勝手もいいので、デザイナーはグラデーションを多用しがちだ。その結果、どこにでも見られるようになり、ありきたりと捉えられるようになってしまった。ただロゴデザインの場合、グラデーションの使用にそこまで積極的にならない実際的な懸念事項と美的な理由がある。RBGではっとするほどすばらしく見えるグラデーションでも、紙におとすと活気や力強さを失ってしまうものがある。小さいサイズのものは特にそうだ。ウェブサイトなどのデジタルプラットフォーム上のみに表示されるロゴでない限り、色数を抑えるように、そしてRGBとCMYKいずれの環境でもエフェクトが効くように注意を払わなければならない。

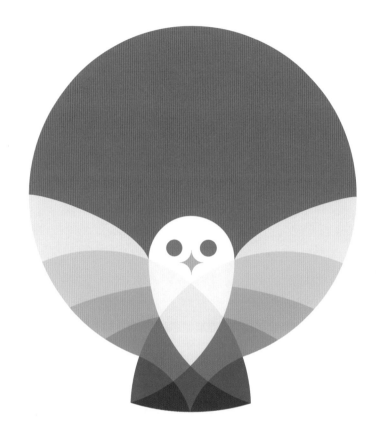

1.

2.

# カラーグラデーションの単純化

Color Gradation Simplified

**文章は語数が少ないほど記憶しやすい。同じように、視覚情報が少ないロゴほど、すっきりして覚えやすいものになる。**

グラデーションは、何千もの色がシームレスに変化していく複雑なグラフィック要素だ。デザインの目指すものによっては、そういった数多くの色の遷移が有効に働く場合もある。その一方でロゴデザインの場合には、複雑なグラデーションを用いると不明瞭になってグラフィックを損なう結果を招くことがある。そうしたときは色数を数色に減らせば、効果を保ったままずっとシンプルではっきりした仕上がりにできる。またそのマークを小さくしたときにも、数多くの色相で作るグラデーションと同じように、色のグラデーションはシームレスに見える。この方法によって、マークを単純化し、なおかつ好ましい見た目を生み出すことが可能だ。

# ストロークによるシェーディングの
# グラデーション

Shade Gradation with Strokes

**さまざまな長さや幅を持つ矢印のようなストロークで作るグラデーションは、あらゆる場所で光とシェーディングの表現に使える手法だ。幅広いロゴデザインに取り入れることができ、中でも有機的な形態と相性がいい。**

版画は最古の絵図制作のかたちの1つだ。エッチングや木版画の職人らは、さまざまな道具を使って硬い表面上に絵図を彫った。そして道具の形状によって、ストロークの形状を決定した。たいてい、ストロークは矢印のような形状をしていて、幅広い根元からスタートして先端に向かって細くなっていく。そうしたストロークを巧みに利用することで、きわめてシンプルでありながらリアルな仕上がりが生み出せる。けれども、これは気の遠くなるようなプロセスであり、一彫り一彫り、些細なミスも許されない注意深い手作業が求められる。

現代のデジタルツールのおかげで、そうしたストロークを適切な場所に配置したり動かしたりできるようになった。ストロークの幅や長さを変更するのも、根元や先端の幅や形状を変更するのも簡単だ。多機能なソフトウェアがあれば、未熟なデザイナーでも満足する形態ができあがるまでストロークを配置し直すことができる。

複雑な人や動物のキャラクターを描くときでも、ストロークでボリュームを作るのが最適な手法であることは多い。シンプルな幾何学形状にもうまく使える。ただ、心しておこう。版画と同じように、今なおそのプロセスにはかなり時間がかかるし、うまく仕上げるには何時間も必要になるかもしれない。

# 光とシェーディング

Light and Shading

1.

2.

シンプルなものがすべて魅力的なわけではない。シンプルなロ
ゴマークが洗練されて見えるのは適切な配慮が加えられている
場合だけで、内容に乏しければ、つまらなく見えてしまう。その
違いは紙一重だ。

シンプルさが魅力を持つのは、一定のディテールを備えるときだけだ。あまりにシンプル
でおもしろみのない形状もある。ありきたりに見えてしまうときは、生命を吹き込むため
にデザイン要素の追加が必要だ。光を導入すればうまくいくときもある。光を正しく取り
込めば、ロゴマークに深みと奥行きがもたらされる。もちろん最小限の状態でおもしろく
見えるならば、光源を追加する必要はない。逆に物足りないときは、光とシェーディング
を導入すればつまらなく見えるのを避けられる。

---

# 球体のシェーディング

Shading of Hemisphere

ほとんどのアートスクールでデッサンの授業の最初の課題となるのが球体だ。世界で最もシンプルかつどこにでもある形状であり、滑らかで、光とシェーディングの多彩な特徴を有しているからだ。球体の表面上の点はすべて中心から等距離にあるため、光が影へとシームレスに変化する。光とシェーディングの主な構成要素は、ハイライト、ハーフトーン、反射光、投影、本影、最暗部の6つだ。

球体の光とシェーディングの構成を理解しておけば、どんなデザイナーにとっても役に立つ。有機的な形態にも幾何学形状にも幅広く応用できるからだ。ただ、ロゴにあまりにグレーで影をつけすぎると、鮮明さや明確さが失われてしまう。ロゴが小さいときには特にその傾向が顕著になる。とはいえ、シルエットがはっきりしたロゴマークなら話は別だ。シルエットが強烈であれば、グラフィック要素をどれだけ多く含んでいたとしてもロゴマークは印象的なものになるからだ。

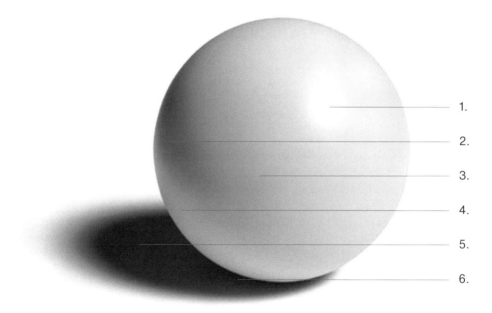

1.

2.

3.

4.

5.

6.

# シンプルなマーク上の光とシェーディング

Light and Shading on Simple Marks

一般的に、レターフォームや抽象的マークは、ピクトリアルマークに比べてシンプルだ。そのため、より繊細なシェーディングが必要になる。たいていは、ハーフトーンを1つだけ使うのが最良の策となる。そうすればシェーディングがほかの要素を邪魔することはないし、すっきりした仕上がりになる。

光があれば当然シェーディングが必要だ。一方、影があれば光源の存在はそれとなく伝わる。デザインしたマークのシルエットが力強いものなら、一番いいのは、ほかの要素に被さったり重なったりして見える箇所にグレーのシェーディングを入れることだろう。そうすれば、マークに奥行きの感覚を加え、深みと、ある種の洗練をもたらすことができる。

# ロゴデザインにおけるキアロスクーロ

Chiaroscuro in Logo Design

キアロスクーロはイタリア語で「明−暗」を意味する言葉であり、ハーフトーンを減らしてコントラストをぐっと強める絵画技法のことだ。ルネサンスの画家たちはこのキアロスクーロの技法を大いに活用し、作品をよりドラマチックなものにしていた。

ロゴデザインにおけるキアロスクーロでは、グレーを数トーンだけ用いるか、そうしたハーフトーンはまったく用いずに光とシェーディングを表現する。シンプルにするには、できる限り視覚情報を少なくする必要がある。そうしたときはトーン数を絞れば、はっきりしたコントラストの強い仕上がりになり、目につきやすくインパクトの強いものになる。

すっきりしたシャープな仕上がりにするには、光とシェーディングを加えるときにそのトーン数を抑えることだ。ハイライト、影、ハーフトーンを1つ、そして背景色があれば、かなり複雑な姿をしたものでも描くことができる。

# ロゴのビジビリティ

Logo Visibility

**1つのロゴが、明るい背景でも暗い背景でも同じようにはっきり見えるというのが完ぺきな筋書きだ。ただ残念なことに、明るい背景上におくことを念頭にデザインされたロゴは、反転させたときよいものに見えない。**

ほとんどの場合、明るい色のものには暗い背景が必要で、そうすることではっきりした視認性（ビジビリティ）を達成できる。ロゴをおく予定の背景色が特定の一色である場合は問題となることはない。けれども、ロゴはさまざまな背景色上でよく見える必要のあることが多い。ロゴの色を反転させればうまくいくこともある。ただ気をつけておこう。もし白鳥を反転させたら黒鳥になる。その姿は求めるものかもしれないし、好ましくないかもしれない。ロゴマークのビジビリティを高めるためには、次に紹介するグラフィックデバイスと呼ばれる要素が必要だ。

# グラフィックデバイス

Graphic Device

**グラフィックデバイスとは、ロゴの周りを囲む視覚要素であり、ロゴを背景のイメージと切り離すために用いられる。**

ロゴを背景から切り離す方法としてまず挙げられるのが、シルエットに太くはっきりしたアウトラインを加える方法だ。そうすれば、対象の形状と背景との間に境界線を作り出し、背景が暗くても明るくてもしっかり視認できるようになる。グラフィックデバイスを活用すれば、ロゴがパターンや写真などの視覚素材に取り込まれるときにもはっきり見えるようになる。

ロゴが円形のときは、グラフィックデバイスも円形にするのがよい。そうすれば形状によく合うし、たいてい最良の仕上がりになる。たくさんのエッジを持つロゴの場合、グラフィックデバイスのアウトラインをどれだけ滑らかにしても心地よい見た目にならないだろう。そうした場合は、四角形や円形といった基本的な幾何学形状を用いるのがおすすめだ。

印刷物でもデジタルでも、たいていのフォーマットは長方形だ。正方形のグラフィックデバイスは、そうしたフォーマットにうまくはまるし、同時に最も安全で適切な選択肢でもある。グラフィックデバイスとして基本的な幾何学形状を使用することは、美しさの面では最良の結果につながらないかもしれないが、実際的にうまくおさめることができる。

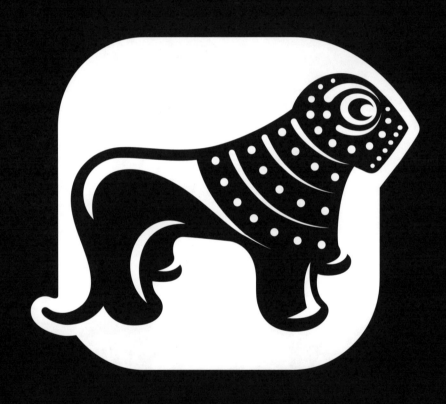

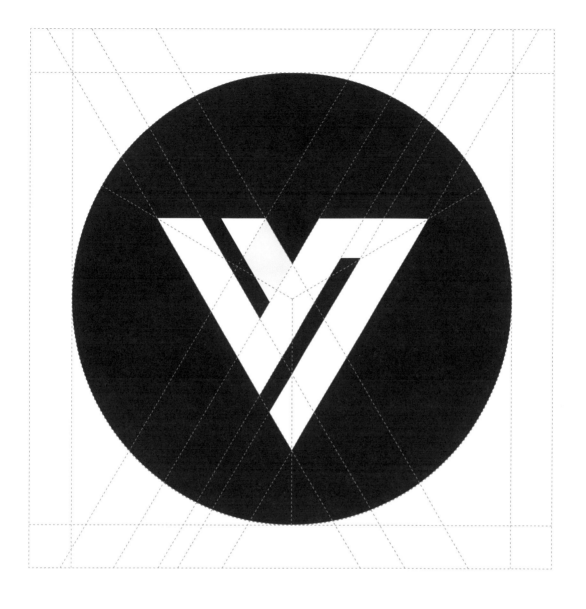

上のロゴはヴァーサバンクのロゴだ。三角形やマークのアウトラインをなぞる直接的な形
状ではなく、円形のグラフィックデバイスが用いられている。三角のマークに対してこの
円という選択がうまくいっているのは、円と三角形の関係においてはネガティブスペース
のバランスがよく見えるためだ。もし正方形だったならアプローチも結果も変わってきた
だろう。このケースでは、ブランドは屋外サイン用のデバイスを求めていた。円形は、突
き出し看板としても壁面看板としても再現しやすいし、よく見える。

---

# 白の上に黒 vs. 黒の上に白

Black on White vs. White on Black

暗い背景上の白いものは、明るい背景上にある黒いものよりも大きく見える。この錯覚を最初に発見したのはガリレオ・ガリレイだった。肉眼で見ると、望遠鏡で観察するよりも天体がずっと大きく見えることに彼は気づいたのだ。

神経科学者らは、私たちの脳が視覚的な刺激に対してどう反応するか調べた結果、明るい刺激に比べて暗い刺激の方が本当のサイズを正確に伝えることを発見した。この現象は、脳が暗闇に対して光をどう読み取るかということから生じていて、私たちが色を認識する方法と直接的に結びつく。白いものの持つ照射効果ゆえ、黒いものは正確なサイズに、白いものはより大きく見える。

白い背景上にある黒い円と、黒い背景上にある白い円の比較

# 同サイズに見せる

Same-sized Look

**ロゴは、背景が暗くても明るくても同じサイズに見えることが重要だ。明るいものは、同じサイズの暗いものよりも大きく見える性質があるので、両者のバランスをとるには調整が必要になる。**

最もシンプルなテクニックは、明るいマークのサイズを小さくすることだ。手軽に問題を解決してそれなりの結果を得ることができる。もっと完ぺきに仕上げるには、次の手順でマークを縮小しよう。まず、ストロークでアウトラインを描く。次にそのストローク幅を広げ、そのストローク幅分を形状の領域から削っていく。さらに、黒でも白でも同じに見えるようになるまでそのストロークの幅を繰り返し変更して試してみる。最終的に見つけ出した結果はブランドガイドライン（p191参照）に盛り込んでおこう。そうすればクライアントが、どういった場面でどう扱えばロゴを正確に用いることができるのかを確認できる。

Sensibill（オンラインレシート管理プラットフォーム）のロゴ

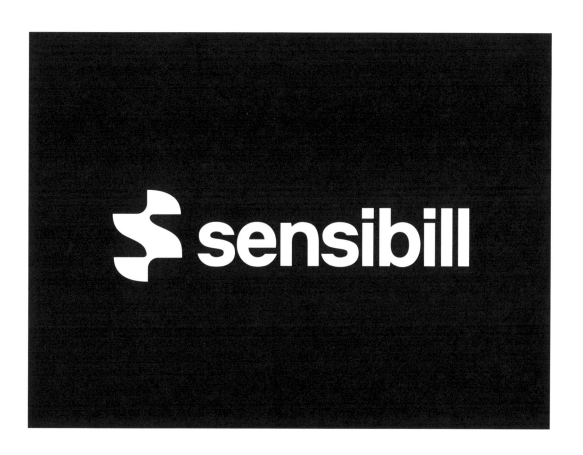

# ボーンエフェクト

Bone Effect

2つの円が正方形を介して接するとき、奇妙な視覚的パラドックスが生じる。ボーンエフェクトと呼ばれるもので、両サイドの直線はまるで上腕骨のような内側へと湾曲した形状に見える。

タイポグラフィのうち、このボーンエフェクトはOの字に最もよく見られる。

アンカーポイントは6つ。この方法で、かなり滑らかな仕上がりを生み出しながらもボーンエフェクトを取り除くことができる。

1つめのテクニックは、上部と下部の円を引き伸ばして楕円にするものだ。そうすることで形状の変化の急激さが薄れてスムーズなつながりになる。一番手軽でシンプルに適用できるテクニックだ。ただ残念ながら問題を完全に解決することはできず、ボーンエフェクトも少し残ったままになる。

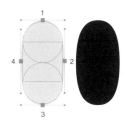

アンカーポイントは4つだけ。最も滑らかな形状を作り出す。

2つめのテクニックは、図中のアンカーポイント1、2の位置に思い通りのカーブができるまでポイントを動かして微調整するものだ。当然シンメトリーな形状になることに注意しよう。そのため、ボーンエフェクトを解決するにはできあがったカーブをコピーしてほかの部分に用いることになる。残念ながらこのテクニックを用いるとやや不自然になってしまう。

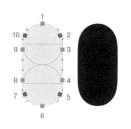

アンカーポイントが10箇所あるが、最も自然で滑らかな形状が生み出せる。

3つめのテクニックでは、10箇所のアンカーポイントを用いる。アンカーポイント1、2、3の位置に思い通りのカーブができれば、そのカーブをコピーしてほかの箇所に用いればよい。ボーンエフェクトを排除しつつ滑らかな形状を作り出せるテクニックだ。3点のアンカーポイントのバランスをとるのに時間はかかるが、最も美しい仕上がりになる。

アンカーポイントが15箇所あるが、最も不自然さのない滑らかな形状を生み出せる。

ボーンエフェクトは、主に2つの円が長方形でつながるときに見られるが、円が3つ以上の場合にも同様の視覚現象が起きることがある。カプセル形状に加え、角丸の三角形や四角形も、ボーンエフェクトが見られる図形であることがよく知られている。ここで問題解決に役立つのは3つめのテクニックだけだ。

# ロゴデザインにおける
# ボーンエフェクト

Bone Effect in Logo Design

**曲線から直線へとつながるときには、ややへこんで見える錯視が必ず生じる。どの程度のへこみ具合になるかはカーブの大きさの影響を受ける。**

1.           2.              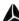

ロゴデザインに、ボーンエフェクトは頻繁に登場する。必ず調整すべきものだろうか？答えはノーだ。形状の修正が周囲に悪影響を及ぼす場合も、ボーンエフェクトの修正にメリットがある場合もある。たとえば、次ページのネガティブスペースを活かしたゴリラのロゴでは、ボーンエフェクトをそのまま残すことで前後の脚の巨大さを強調している。一方でゴリラの頭の左側では、ボーンエフェクトの影響を最小限に抑えている。

上に例示しているのは、リスタイリング前後のTBCバンクのロゴだ。クライアントはフレンドリーでデジタルプラットフォームにふさわしい新しいロゴを求めていた。ボーンエフェクトを修正したことで、ロゴマークはより丸みを帯びて見えるようになった。それと共に内側の詰まっていたスペースが広がって、ロゴが小さくなってもはっきり見えるというメリットにもつながっている。

# オーバーシュート

**オーバーシュートは見逃してしまいやすい概念だが、デザインに取り入れれば些細ながらもきわめて重要な違いが作り出せる。**

オーバーシュートのアイデアを確立させたのは、同じ基本的フォルムに何世紀も向き合ってきたタイポグラファーたちだった。実際には同じ高さであっても、CやSといった丸い文字はMやTといった角張った文字よりも小さく見える錯覚に彼らは気づいた。その差を調整するためには、丸い文字はその活字の標準的なエックスハイトよりも上下に伸ばす──標準的な範囲をオーバーシュートする──必要がある。

オーバーシュートを考慮して丸みのあるフォルムを調整するタイミングとして最適なのは、紙からIllustratorへと作業の場を移し、細かな変更（p163のエグゼキューションを参照）が容易になったデザインの最終段階だ。アンカーポイントを1つ2つ微調整することで、すぐれたデザインと完ぺきなデザインの違いが生まれるかもしれない。

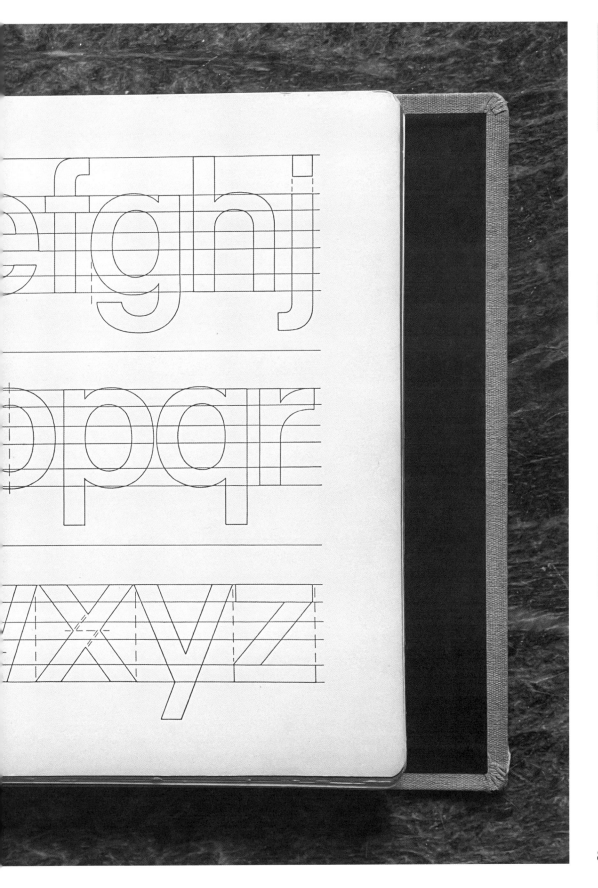

Keikkatiimi（製造業）のＫのレターフォーム。Ｋの文字で稲妻のイメージを取り込んでいる

# バランシング

Balancing

バランシングは、ロゴの最小のパーツに至るまでバランスが取れるように調整するプロセスだ。ロゴに求められるものはそれぞれに違うため、そのバランスをとる方法を一般化することは現実的には不可能だ。ここでは、大多数のロゴに適用できる一般的な考え方をいくつか紹介しよう。

1. 安定感：必要がない限りロゴを左右に傾けるべきではない。重力とバランスが感じられるようにすること。コンセプトに反しない限りはベース部分に重みをつけよう。ベースの幅が広いほど、しっかりと安定して見える。

2. プロポーション：ロゴ全体のプロポーションは長方形よりも正方形を目指す。縦でも横でも細長すぎると使いづらいものになってしまう。また、正方形のプロポーションは長方形よりタイプとのロックアップ（p176参照）もしやすい。

3. 構成：ロゴデザインの各要素は、だいたい均等に配置すること。要素がロゴの一方に密集して反対側が空いていると、視覚的な不協和が生じてしまう。

4. 一貫性：各要素の太さや濃さにある程度の一貫性を持たせること。1つのロゴの中に極端に太い要素と細い要素があるとアンバランスな印象を与えてしまう。ストロークで描かれたロゴの場合は、全体を通してストロークの幅を一定に保つこと。

5. 拡張性：ロゴはサイズを拡縮してもはっきりとよいものに見えるようにすること。

# 視覚のパラドックス

Visual Paradoxes

**パラドックスとは、一見すると無秩序だったり矛盾したりしているようだが、よく調べるとそこには根拠や真実のある主張や問題、と定義される。視覚の世界でも同じことが言える。ある何かに見えたものが、よく観察するとほかの見え方に変化したなら、そこには奇妙な視覚現象が生じる。謎を解き明かしたような気持ちになり、解決方法の発見が喜びをもたらしてくれるのだ。**

一見ありきたりな形状をおもしろくするために活用できるテクニックはいくつかある。レイヤー、形状の交錯、シェーディング、並置、色づかいは、ロゴを改良し、印象深いものにすることのできるツールだ。

左ページ：Flip Casa のロゴ（ソリッドなバージョン）
次ページ：関連し合う数字（習作）

# 視覚のパラドックスの種類

Types of Visual Paradoxes

視覚のパラドックスは大きく分けて3種類あり、それらはすべて、どこか現実に挑戦するような視覚効果を作り出す。

1. 不可能図形：現実世界では存在し得ない形態にデザインされた図形。

2. 多義的な形態：ある姿に見えるが、よく見るとほかの姿に見えてくる図。

3. 運動錯視：いくつかの形状を巧みに配置することで、実際は静止しているのに動いているように見せる構成。

なお、複数のパラドックスが混じり合う場合もあれば、錯視の種類が分類できない場合もある。

# 不可能図形

Impossible Figures

2次元の形状の一部が3次元に見えるとき、あるいは現実には
あり得ないような3次元の形状がデザインされているときに生
み出される錯視が「不可能図形」と呼ばれるものだ。

スウェーデンのアーティスト、オスカー・ロイテルスバルトによって考案された「ペンロー
ズの三角形」は、最も洗練された不可能図形の1つだ。一見すると何の問題もなさそうな
図だが、よく見てみると、もっともらしく見えるその図形に疑問がわいてくる。数学者の
ロジャー・ペンローズはこの図形を世に広め、「不可能性の最も純粋な形」と呼んだ。マウ
リッツ・エッシャーの「不可能の立方体」も、2次元で描かれていながらその一部が3次元
のように見える代表的な図形の1つだ。

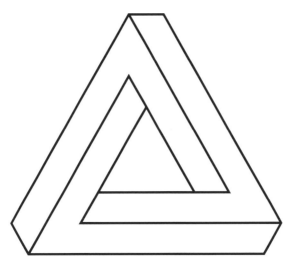

1.

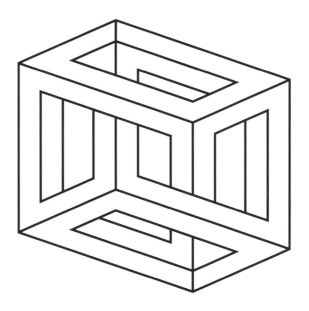

2.

1.

2.

---

1：プリヴェット（悪魔のフォーク）　　2：Fのレターフォーム
p102-103：Nebo（映像制作会社）のロゴ

# 不可能図形とロゴデザイン

Impossible Figures and Logo Design

遠近法の逆転、巧みにつなげられた線、レイヤーのずれを用いれば、形而上の実態に挑むような視覚効果を作り出すことができる。錯視を生み出したとして知られる先人たちの発想を、じっくりと研究しよう。そうした分野の持つ可能性を前向きに検討できるようになるし、従来の信条やテクニックを見直したり、自身のデザインに創造的に応用したりするきっかけになる。

左ページの例では、上段のブリヴェット（不可能トライデント、悪魔のフォークとしても知られる）の錯視が下段のFのレターフォームにそのまま用いられるのではなく、その発想が応用されている。ブリヴェットの先端の部分を見たときには、3本の円筒の形状が上まで続いているように思わせておいて、実際にはその円筒が直方体へと変化して組立パーツに接続する。Fのレターフォームの方は、遠近法によって作られた右下の段状の奥行きの見え方がそのまま上まで続くかと思わせるが、実際にはある地点で変化して立体の手前と奥とが逆転して見える。

# 運動錯視

Motion Illusion

産業革命を経て映画が生まれたことで、アーティストたちは動作に対する新たな見方を手にし、フューチャリズムと呼ばれる芸術運動が一気に進んだ。この運動は、スピードやダイナミズム、動きを描き出すことに大いに重きをおいていた。ジャコモ・バッラが1912年に描いた「鎖に繋がれた犬のダイナミズム」には、動きを表現する典型的なテクニックが見られる。

スピードを表現するにはさまざまな方法がある。最もシンプルなものは、ナイキのロゴに使われている「スウッシュ」だ。一方で複雑な例として挙げられるのが、かつてのフォーミュラ1のロゴだ。この2つの例にはある相関関係が見られる。どちらも細い先端からスタートして末端に向けて太く広がる、矢印のような形状のダイナミクスによって動きを描いているのだ。

スピードを描写するときには、左側は細くし、右に向かってボリュームを増すように描くのがおすすめだ。西洋文化の横書きの文章と進行方向をあわせることで、ロゴが読み取りやすくなる。ほかにも動きを描く手法はいくつかあるが、どんなパターンや要素であっても、構成を薄いものから濃いものへと遷移させることで微妙な動きを作り出すことは可能だ。

PepsiCo data analytics のロゴのプロポーザル案。スピードとデータユニットをラインで表現した自転する地球のシンボル

# 多義的な形態

**多義的な形態を用いたロゴデザインはまれで、成功例はほとんどない。ただ、重要なことは、多義的な形態に気づくことだ。知らぬ間に性的な意味が出現してしまっている場合も少なくない。**

デザイナーが長期間にわたって1つのデザインプロセスに没頭していると、向き合っているグラフィック要素が目になじみ過ぎて、脳が対象を特定のかたちで捉えることに慣れきってしまう。そして、一休みして新鮮な目で眺めたとしても、先入観を持たずに見るのはほぼ不可能になってしまうことがある。だからデザイナーは、ほかの人の目にはきわめて明白な要素をいともたやすく見逃しかねない。それを心に留めておく必要がある。

そういう状況に陥りがちだと、どんなプロジェクトに取り組む際も気をつけておこう。意図的にセクシーにデザインされていて、それがコンセプトに合致しているならば、しゃれた仕上がりになるだろう。けれども意図しない性的な意味合いがデザインに現れてしまったら、それはデザイナーやクライアント、そのほかプロジェクト関係者すべての目をくぐり抜けてしまうかもしれない。クライアントさえ性的な意味合いを見逃して、ロゴがそのまま世に出てしまった悪名高い例もある。ブランドを毀損しかねないそうした不運を回避するため、しっかりと注意する必要がある。

ネガティブスペースを使ったゾウだが、たびたびクジラに間違えられてしまう

# シンメトリー vs. アシンメトリー

Symmetry vs. Asymmetry

**完ぺきなシンメトリーは実在しない。そういったロゴのデザインには十分な注意が必要だ。完ぺきなシンメトリーを目指すと、美しく感じられるのと同じくらい、つまらないデザインになることが多い。**

ロゴマークの中にある程度アシンメトリーな部分を持たせると、構成で見る人の興味をひき心を捉えるのに役立つことがある。シルエットがシンメトリーな場合によくあるケースだ。多様な要素から作られるバリエーションや組み合わせはロゴにエネルギーをもたらすが、パーツの鏡映や複製による繰り返しはつまらなく見えてしまう。

微妙なアシンメトリーの感覚は、色の変化、小さなディテールの増減、パーツの鏡映や補正によって生み出せる。目指すゴールは、構成全体に視線を誘い、興奮と新鮮な刺激を呼び起こし続けるビジュアルを作り上げることだ。

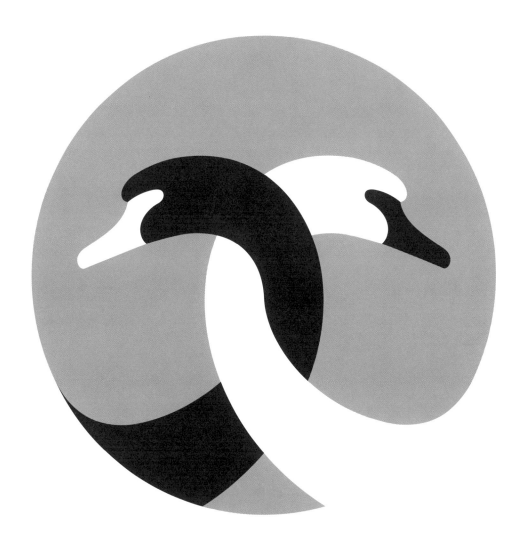

猫のマーク　ソリッドとアウトラインのバージョン（習作）

# ソリッド vs. ライン

Solid vs. Line

ソリッドなロゴは、安定感のある力強い見た目を持つ。その一方で、線によるアウトラインのロゴは軽くて洗練された印象になる。デザイナーはプロジェクトに応じて適切なアプローチを慎重に選ばなければならない。デザインの中には、ソリッドとアウトラインの両方の形状で効果的に見えるものがある。そうした場合には、どちらかを第1、他方を第2のアプローチとして選択する。

ソリッドなアイコンは、より力強く見える。縮小したときにも、シルエットがくっきりしていてコンセプトがよく見える。シルエットがはっきりと示されるので、離れていても目立つ。また、アイコンの持つ力強さのおかげで、さまざまな媒体でよく目立つ。

ラインのデザインの洗練された姿は、その軽やかさのおかげで流れるような見た目を作り出す。控えめなアプローチが求められる場合には大変役に立つ手法だ。アウトラインアイコンのUI図像学（ウェブやアプリのアイコンなど）や屋内サイン、デザインは、ほかを圧倒することなく目的を伝える。ただそうしたラインの不利な点は、離れて眺めるとよく見えないことだ。縮尺を変えたときには、そのストロークに十分に際立って見えるだけの幅がない限り、弱くはかない見た目になってしまう。

一筆描きの猫のマーク（習作）

上：グリフィンのシンボル（ブラジリアン柔術クラブのマスコット）　　下：パワーリフティングのアイコン（習作）

# シャープ vs. 丸み

Sharp vs. Round

**シャープな形状のロゴは、威嚇的で権威主義的に見える。丸み
のある形状は、シンボルを感じよく親しみやすく見せる。**

硬い素材でできたシャープで尖ったものには、私たちを傷つける危険性がある。言い換え
れば、一定以上の力が加えられたときには、ものを切り裂き、貫く能力を持っている。私
たち人間の頭の中にはその認識があるので、ナイフや針、カミソリといったものに警戒感
を抱く傾向がある。ナイフのイラストには何も危険がなくても、それを目にしたときに
は、無意識のうちにちょっと注意が必要だと感じてしまうのだ。

丸みのあるものはそれとは対照的で、触るように誘いかけているかのように感じる。コッ
プ、リモコン、野球ボール、自動車のハンドルといった円形や球状のものが私たちに恐れ
を抱かせることはない。

手がけているロゴデザインの検討にあたっても、そうした反応について留意しておく必要
がある。デザイナーは、手がけるプロジェクトによほど適している場合でない限り、少なく
ともロゴのシルエットにシャープな要素を使いすぎないようにしなければならない。可能な
限り、丸みのある形状が好ましい。その方がフレンドリーな印象をもたらすからだ。結局の
ところ、どんなブランドもまず間違いなくフレンドリーで感じよく見られたいはずだ。

# デザイン要素としてのパターン

Pattern as a Design Element

**すぐれたパターンの核心にあるのがグリッドだ。最も幅広く役立つのが正方形のグリッドで、拡張性も柔軟性も高い。けれども一番よく用いられるので、さまざまなブランドがよく似た感じになるという結果につながる。代わりに、三角形のようなほかの基本図形を試してみよう。**

かつて、ロッテルダム市は六角形を都市アイデンティティに用いてブランディングに見事な効果をもたらした。ロッテルダムで作られたのは、あたかも六角形のピクセルで構成されたような、他都市とは明らかに違う容易に見分けのつくアイデンティティだったのだ。正方形を少し回転させてダイヤモンドを作るなど、一般的な形状にやや違ったかたちでアプローチしてみる方法もある。

テセレーションとは、同じような形態の繰り返しで作られるパターンのことだ。このテセレーションのパターンを選ぶ場合、色やテセレーションの構成ユニットにバリエーションを持たせればおもしろいパターンを作ることができる。ただ、パターンを検討するうえで比較的わかりやすいソリューションではあるものの、同様の形状を繰り返すので、すぐにつまらなくなってしまう。テセレーションは避けて、グリッド自体がバラエティに富むパターンを選ぶのがベストだ。

またグリッドほどではないものの、パターンを検討するときは色も考慮すべき重要な要素だ。均等でバランスがとれた配色にしなければならない。色のコントラストが強すぎるとパターンの流れが妨げられ、見る人の注意をそらしてしまう。逆に弱すぎるデザインでは見過ごされてしまう——ブランドが認知されることが目的であるなら、見過ごされては失敗だ。

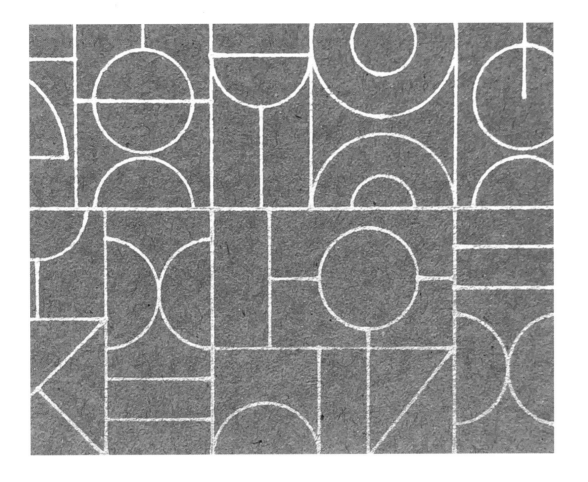

パターンと色の効果的な組み合わせを作り出すことは、容易ではない。全体的な効果を手早く確認するには、パターンがどのように再現され繰り返されるかをさまざまな大きさで見てみることだ。パターンのモックアップを実際に使用される状況に合わせて作れば、デザイナーとクライアント双方の役に立つだろう。必ず、レターヘッドやオフィスの壁面など、さまざまなサイズで用いてみよう。

クライアントがパターンをマーケティング資料といった印刷物への使用を予定している場合には、印刷の4原色CMYKのバランスと印刷プロセスにも注意が必要だ。4つの色がそれぞれ印刷されるので、それが複数混ざる複雑な色を使いすぎると文字通りインクでページが浸ってしまう。基本色を使えば色の塗布とほかの色の塗布の間にインクがよく乾き、よりはっきりシャープに見せることができる。印刷物を承認する前には、必ず校正刷りをしっかりチェックしよう。

# 立体感

Dimension

**3Dテクノロジーの発達によって、グラフィックデザインに新たなインスピレーションがもたらされた。リアルに作られた3Dデザインは、ロゴとして用いるにはディテールが多すぎることが往々にしてある。けれども、できる限りシンプルな方法で立体感を実現すればとても魅力的なものになり得る。**

モダニストはたいてい平面的な2Dの形状を好んだ。実利的な理由に加えて、複雑な3D形状を視覚化するツールに乏しかったせいも多少はあるだろう。だが平面的でシンプルな幾何学形状だけでは、バリエーションに限りがある。一言で言うと、おもしろく見えるような正方形と円の組み合わせの数など限られているのだ。ロゴデザインにおいて、そうした限られたバリエーションすべてが使われたなら、どれも似たようなロゴに見え始めてしまう。立体感をロゴに加えれば、可能性が広がり、オリジナリティのある仕上がりのバリエーションを増やすことができる。

# 弁証法的アプローチ

Dialectical Approach

弁証法的アプローチとは、2つの案を並置して比較し、好ましい方を選び取る手法のことだ。

スケッチをきれいに描き直しても、そのまま最終版と言えるレベルに達することはほとんどない。まず描き直したスケッチをデジタル形式にインポートし、ペンツールでトレースする。それを細かく修正し、さらにいくつかのソリューションを加えて初めて、最終形となるものに近づくのだ。

案の中には、そのときは適切に見えても、後々のチェックやレビューにはとても耐えられないものもある。そうした事態が、デザイナーが我を忘れたせいで起きることもある。変更してできあがったものが斬新に見えたなら、デザイナーの心はいとも簡単に奪われてしまうからだ。また、デザイナーに可能性すべての予測はできないことが原因となる場合もある。後から出てくる可能性のあるソリューションのことも、それが既存案とどう置き換えられるかも、デザイナーには予見できない。

デザイナーがロゴに取り組む際には、よりよい案を求めて常に要素を変更し続ける。そうした検討プロセスの中で、実際には劣っている案が優先されて、選ぶべきものが見逃されてしまうこともある。そうならないように簡単な予防策を必ず講じるようにしよう。新たな案が見つかるたびに作業中のデザインをコピーする。そして、そのいくつもの案を並べ、じっくりと確認し比較して、プロジェクトにとって最適な1つを選び取るのだ。

ロゴデザインの各段階でバックアップをとっておけば、前に作った案に立ち戻って作業することもできるようになる。特に、選択した案が求める結果につながらなかった場合に役に立つ。

いくつかの料理を味わうとき、続いて出された料理をよく味わうためには口直しが必要だ。デザインも同じで、目を休め、視覚を整え直して、客観的な決断を促す方法がいくつかある。案が複数できあがったならば、全部並べてみよう。そしてどれを元に作業を続けるかを決める前に、一休みしよう。何時間も続けて1つのデザインプロセスに取り組んでいると、頭がぼんやりして判断の客観性が薄れてしまう。休憩時間をとって、しばらく休めた目でデザインを眺めれば、前には気づけなかったことが目に入ってくるだろう。

複雑な形状のロゴマークの場合は、画像を鏡映して鏡像を作って眺めてみるのも見直しの手法として効果的だ。デザインに目が慣れてきたとき、鏡映しの状態にしてみると新鮮な観点から眺めることができる。自画像を描く画家たちも、そうしたテクニックを用いていた。自画像の脇に実際に鏡を並べて置き、作品の欠点を見つけて修正できるようにしていたのだ。ロゴの鏡像を見ると、プロポーションの不均衡が明らかになってくる。このように見方を変えてみる手法は、動物や人間のキャラクターをデザインするときに特に役に立つ。

# ANDREW HOWARD

**WHAT:**
EDITORIAL
DESIGN
WORKSHOP

**WHEN:**
SEPTEMBER
14,15,16

**WHO:**
ANDREW
HOWARD FROM
THE
ANDREW
HOWARD STUDIO

**WHERE:**
STAMBA
HOTEL,
4 MERAB
KOSTAVA ST,
TBILISI

**HOW
MANY:**
ONLY
TWENTY
SPOTS

**HOW
MUCH:**
ONLY
TWO
HUNDRED
DOLLARS

# WORKSHOP AT THE STAMBA

## Project#2

PROJECT#2 IS A NON PROFIT EVENT INITIATED BY GIA BOKHUA AND GIORGI POPIASHVILI
IN ASSOCIATION WITH THE STAMBA HOTEL. IT AIMS TO INSPIRE DESIGN PROFESSIONALS
TO IMPROVE THEIR SCILLS IN TYPOGRAPHY AND EDITORIAL DESIGN

# 構成

Composition

**デザイン要素を構成するとき、私たちデザイナーは、興味深く、見る人の心を捉えて離さないものを作り上げようと努める。その一方で、線や形状、色、テクスチャー、スペースのアレンジ次第で、可能性は無限にあることに気づいてもいる。でも、どのアレンジが正解なのだろう？　実践的な手引きとなる明確なルールなどない。主観的な判断と試行錯誤によって学びとるものだ。**

すぐれた構成とは、要素が秩序を持って（ときには無秩序に）芸術的にアレンジされ、現実世界にある程度合致しているものだ。まずは構成のゴールを決めよう。デザインで表現すべきなのは何だろうか？　ハーモニー、それとも緊張感、ダイナミクス、バランス、不調和、混沌などだろうか？

ゴールを1つ心に留めつつ、形状の相互作用がその形状にどう影響するかにも注意を払わなければならない。たとえば、正方形の上に同サイズの円を載せると、その構成にはハーモニーが感じられる。その上下を逆にして円の上に正方形を載せたなら、構成には緊張感が生まれる。三角形の頂部の脇に円を配置したら動きが見える。そして三角形の頂点上に円を載せたら、ある種のバランスと緊張の感覚が作り出される。

こうした感覚はいずれも主観的な判断によるものだ。けれども、長年にわたって形態と向き合うことで、デザイナーは形態間のダイナミクスを理解し感じ取れるようになる。そして自分の資質として蓄積できるのだ。

# 実験と偶然

Experimentation and Accidents

**デザインの真の魔法は実験と偶然によって起きる。デザインブリーフやクライアントの要望に縛られていないときは、好きなようにリラックスし、デザインプロセスを楽しむことができる。普段慣れ親しんでいる（あるいは楽しんでいる）ものとまるで異なる作品を制作してみるのはいい訓練だ。もっと自由でいいんだと認識でき、新たな領域や探索に乗り出す力につながる。**

実験はデザイナーの成長に欠かせないもので、その重要性はどれほど強調しても足りないほどだ。この実験の際に媒体を1つに絞る必要はない。いつもの快適な領域を超えたものを作るのが目的であれば、スケッチ、イラスト、彫刻、折り紙など何を用いても構わない。普段モノクロでばかり制作しているデザイナーであれば、大胆で毒々しい色づかいがよい実験になるだろう。ソリッドなマークが得意なデザイナーなら、アウトラインのマークをぜひ制作してみることだ。すっきりとシンプルな作品を作るデザイナーであれば、ごちゃごちゃした乱雑な作品に挑戦してみよう。

そうした制作物は、クライアントに提出する作品ではない。公に発表することもお勧めはしない。ただ、新たなデザイン案を見つけ出す目的で、自分自身を少しの間解き放つためだけに――できれば幸運な偶然に遭遇するために――行おう。

私たちがデザイナーになるのは、クリエイティブなプロセスを楽しむためだ。ストレスを感じたときや燃え尽きたとき、いたずら書きやスケッチは、クリエイティブであろうという勇気をもたらし、その楽しさを思い出させ、元気を取り戻すのに役立つ。汚く下品なものでもよしとしよう。快適な領域を離れ、異なるスタイル、テクスチャー、グリッド、色を探索しよう。結果的にできあがったものは、クライアントはもちろん、飼い犬にさえ見せたくないようなものかもしれないが、そのプロセスの中で将来の制作活動の刺激となる何かを見出せるかもしれない。無理にでも快適な領域の外へと足を踏み出すことで、決まりきったやり方から抜け出せるし、デザイナーとして成長する助けとなる。

日常生活の中にインスピレーション源を探そう。走る飼い犬の体躯が作り出す形状や、浮かぶ雲の中にぼんやりと見えるイメージなど、興味をひく形状を見つけていろいろ試してみよう。何かに目がとまったなら、そこにはたいてい理由がある。

鉛筆を持つ手が滑ったとき、猫がスケッチブックの上にコーヒーをまき散らかしたときはどうだろう？　そうした最初は失敗に思えたことや大惨事すらもが、実はまさにプロジェクトに足りていなかったものかもしれない。少し時間をとり、そのアクシデントをチャンスと捉えてどこへ導いてくれるか考えてみよう。何が美しく、すぐれているかに決まった定義はない。何が役に立つかなど決してわからないのだ。

ellensara®

# コピー vs. 模倣

Copying vs. Imitation

作品のコピーがデザインの世界で起きることは少なくなく、模倣と倫理に反した他者の知的財産の使用とは紙一重だ。インターネットへのアクセスとコピー＆ペーストによって、他人のデザインのコピーはかつてないほど簡便となり、その誘惑も強まっている。芸術家としての良心を保つことは簡単なことではないが、既存の作品に不正な手段で変更を加えて自身のオリジナル作品としたりすれば、あらゆる関係者に損害を与えることになる。

私たちデザイナーは、効果的なインスピレーション源になり得る無数のロゴの事例に取り巻かれている。見る人の心に強い印象を与えることがロゴの効果なのだから、過去に目にしたロゴは意識上では忘れたと感じていても実は残存している。また、忘れていたビジュアル案が作業中に蘇ってきて、それを自分の案と捉えてしまうこともある。

それを避ける最善策は、シンプルで大雑把なルールだ。つまり、もしもある案にわずかでも見覚えがあるなら、それはあなたのものではなく確実にほかの誰かの案だ。頭から追い出すか、大幅に変更する必要がある。

当初モダニストがロゴの制作を始めたときには、正方形、円形、三角形という基本の形状が使用されていた。そうした形状は今なおロゴデザインのパーツとして欠かせない。また、たいていのインスピレーションを、そうしたごく初期のデザインから得ることができる。だが、自分がそうした基本的な形状やデザインをインスピレーション源としていることに気づいたなら、そこから一歩先に進んで独自の新たなソリューションを見つけよう。参考にしたものに、自分のものになるまで変更を加えよう。近代テクノロジーの発達のおかげで、そうした基本形状の調整は容易になった。モダニストには要素を即座にコピーし、アンカーポイントを簡単に移動し、3D表示のオプションを選択するような贅沢な手段も、ほかの現代的なツールもなく、手作業でデザインをしていたのだから。

ほかのデザイナーの作品をコピーしている（あるいはコピーに近いことをしている）と自分で気づいていない場合もある。もしそうした事態に陥ったら、誠実に謙虚になろう。クライアントの承認を得た作品だったなら、オリジナルの制作者に連絡をとり、双方に何が起きたか説明したうえで補償の申し出をしよう。逆に誰かに作品をコピーされた場合は、まず状況を話し合うためにそのデザイナーに連絡をとろう。対応に納得がいかない場合には、法的手段を検討することもできる。またオンラインプラットフォームの多くは、著作権侵害をかなりしっかり審査する。合理的に立証できれば作品は取り下げられ、極端な場合はアーティスト自体が資格停止の処分を受ける。

# クライアントとの関係性

Client Relations

**クライアントとの関係性はデザインプロセスにおいてきわめて重要で、親しく協力的な雰囲気が作れるほど、よい成果につながる。大切なのは、たとえそれが気に入らないものであっても、フィードバックには必ず価値があると認識しておくことだ。またクライアントの中には、経験不足がゆえに、デザイナーとは常に心を込めて能力を最大限出すべきものだと、理不尽に思える要求をする人たちがいることも念頭に置いておかなければならない。**

私が見てきた初心者がやりがちな失敗の中でも特によくあるものが、クライアントからのフィードバックの軽視だ。フィードバックされたとき、自分の作品や誠実さを批判されたり攻撃されたりしているように受け取ってしまうことは多い。だが自分の作品をあまり愛しすぎないようにしよう。結局のところ、そのデザインは自分だけのものではなく、クライアントのものでもあるのだから。それにブランドのことをより明確に理解しているのは、それを作ってきたクライアントだ。その話に耳を傾けることは、よい成果を挙げるためにも、再び起用されたり他者に推薦してもらったりするためにも不可欠だ。

また、初心者だけでなくかなり熟練したデザイナーまでもが陥りがちなミスが、クライアントを悪者にすることだ。クライアントからの要求が不合理、退屈、めちゃくちゃに思えるとき、彼らはなにもあなたを傷つけようとしているわけではないのだと思い出すことが重要だ。建設的な批評が実は主観的である可能性もあるが、一方で、ぶつけられた批判がどんなものであってもそこに何らかの建設的な意見を見出すことができる。

# 実体のある物の力を借りる

Real-life Objects as Aids

**実体のある物の力を借りることをためらってはならない。形態があまりに複雑でコンセプトを視覚化するのが難しい場合には、その力を借りればデザインプロセスは楽になるし、新しい方向性を示してくれることもある。**

何も参考にせずに複雑なスケッチをするのは、才能に恵まれていない限りかなり難しい作業だ。その姿が頭の中にはっきりと描き出されているときでも、コンセプトの3Dモックアップの制作は一助となる。さまざまな角度から対象の物体を眺められて、もっとおもしろい観点やソリューションの発見にきっとつながるだろう。

モデリング用粘土、粘着テープ、針金、紙、木材、3Dプリンター、レーザーカッター——どれも実際に手に取って扱えるモックアップを制作するのに役に立つ。実体のある物を観察し、対話することで、デザイナーはその形態のディテールまで詳しく把握することができる。また、ミスや矛盾もよく見えてくる。

実験的な数字の時計のデザイン。合板をレーザーカッターで切って作ったプロトタイプ

# 4章　デザインプロセス

# Chapter4
# Design Process

# コンセプト

Concepting

**ロゴはブランドの識別要素であり、ブランドの本質を概念的、様式的、比喩的に反映する。ロゴマークが考え抜かれたコンセプトを表現し、視覚に確かに訴えかけるとき、きわめて強い第一印象をもたらし、効果も強くなるのが一般的だ。**

ブランドにふさわしい適切なコンセプトを見つけるのは簡単なことではない。巧みで、視覚的に楽しませる必要もある。このプロセスのスタート時には、名前と細かなデザインブリーフが準備されていることが不可欠だ。ブランドの理念からオペレーション計画の詳細まで、情報があればあるほどデザインを進める上で役に立つだろう。

左上：マークの中心部は紙、特に紙幣を表現している
右上：上部、下部のパーツは中心から連続した形状になっている
左下：左上と右下がトリミングされてＳの字の形状が作られている
右下：洗練され、滑らかでありながらシャープな印象の最終形

149

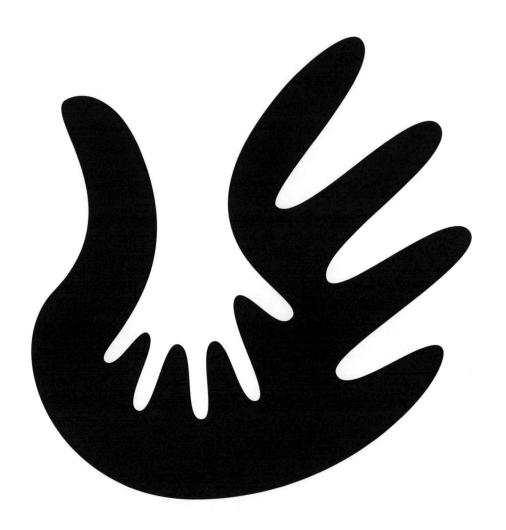

ジョージア小児科医会のロゴ

要するに、実際的、合理的ではっきりしたデザイン方針を持っておくことが重要だ。ブランドのペルソナ、購買層、競合他社、希望のカラースキームといった基本条件をいくら示しても十分とは限らない。その一方で、ブランドの考えを表す「形容詞」が最大のヒントとなることは少なくないし、さらにはそれがデザインプロセスに最も役立つ場合もある。そうした形容詞のもたらす抽象的な視覚上のヒントは、コンセプト作りのプロセスを助けたり、意味の込もったシンボルの材料になったりする。

なんでも自由に作ってください、というデザインブリーフには注意しよう。クライアントにブランドのビジョンがなく、デザイナーからビジョンが提示されることを期待しているサインだからだ。もしも何十回も初期コンセプトづくりと反復とを想定していたらやり遂げられるかもしれないが、適切なソリューションを提案するに十分なものが提供されることはまずない。自由に作れることはデザイナーにとって有利に働く面もあるが、残念ながら妨げになる方がずっと多い。

デザイナーとクライアントは、ブランドはどう見えるべきか、少なくともどんなスタイルがよいか、考え方を共有しておく方が両者にとって好ましい。自身のポートフォリオやほかのデザイナーの作品からロゴをうまく参照できれば、検討材料として大いに役立つし、想定を明確にしてそれに合致するものが作れる。

デザインブリーフでは、ブランドの個性と顧客層（年代、ジェンダー、国籍など）についても確認しておく必要がある。ブランド全体の美的な方針を決定づける情報だからだ。たとえば子ども向けにコンセプトをデザインする場合は、カラフルで丸みがあり、フレンドリーに見せるものとなる傾向が強い。女性用の衛生用品ならナチュラル志向のコンセプトがデザインされがちだ。男性的なブランドの場合、力強さを目指す美学を持つ傾向にある。さまざまなカルチャーに向けてコンセプトをデザインする場合には、民族や国の特徴を反映したシンボリックな要素を含むコンセプトとするのもよいだろう。

とはいえ、ブランドの個性は必ずしもターゲットの顧客層に合わせなくてもよい。たとえば、アジアの顧客向けにデザインされたアイデンティティがヨーロッパの美学を持つ場合もある。男性向けのブランドが女性的な外見を持つこともあるだろうし、子ども用プロダクトが大人にとって魅力的なアイデンティティを示してもよい。すべてはブランド戦略、

ブランド理念、そして展開の長期戦略次第だ。

デザインブリーフと共にブランド戦略が提供されれば理想的だが、残念ながらクライアントは初期段階で完全に戦略を構築できているブランドばかりではない（これは特に留意しておくべき点だ。ロゴを必要としているブランドのほとんどは立ち上げたばかりなのだから）。事態を一層複雑にするのが、意味を持ったシンボルにできそうな、視覚のヒントとして頼れるものがブランド名にもブランド活動にもない場合があることだ。そうしたケースでは、デザイナーがデザインブリーフのキーワードから視覚的に表現できる特徴を探し出さなければならない。つながり、スピード、協調、ネットワーク、ケア、安定性、バランスといった言葉は、デザインの方向性を示してくれるだろう。

ロゴデザインの視覚的なヒントは、ブランドの活動以上にそのネーミングから得られることも多い。たとえばブランド名が「D4studios」だったなら、まさにその名前にコンセプトとなりそうなものが隠れている。Dと4はいずれも視覚的に強く訴えかける文字なので、この2つを組み合わせたモノグラムが最適だろう。

また、ブランド名そのものがおもしろいマークにつながることもある。Limoni（レモンからつけたネーミング）というブランドがあったなら、デザインにレモンをシンボルとして取り入れるのもよいだろう。ブランド名を直接表現するようなロゴマークは安直で、工夫に欠け、魅力に乏しいと言う人たちもいる。確かにそうかもしれないが、忘れてはならないのは、ロゴを見た人がそれだけで自然に名前を頭に思い浮かべ、即座にブランドを認識できるようにすることだ。

# ムードボード

Mood Boarding

**ムードボードは、デザイナーとクライアントがプロジェクトのとり得るスタイルの方向性を理解するのに役立つ。その目的は、プロジェクトに対する気持ちを盛り上げ、これからの展開の可能性を垣間見ることである。**

ムードボードに盛り込むコンテンツをブランドアイデンティティだけに絞ってしまってはいけない。自然、建築、イラスト、そのほかさまざまなインスピレーション源がすぐれた参照元になるし、ロゴデザインのプロセスを後押ししてくれる。ムードボードに、プロジェクトの行方をある程度任せてみよう。

ムードボードを作成する際には、スタイルごとにボードを区切ってコンテンツを配置しよう。たとえば、クラシックな方向性のものをある場所に、ほかの場所にはハイテクで未来的なスタイルをまとめ、さらにカラフルなものとモノクロのものとを分けておく。そうすることで、方向性ごとにはっきりとした境界線が生まれる。同じように、ロゴもピクトリアルマーク、レターフォーム、モノグラムといったグループに分け、それぞれに関連するイラストを添えていこう。

ムードボードは、クライアントと共有してもいいし、個人的に使うために作成しても構わない。デザインプロセスの中でも特にこのムードボードにこだわるクライアントもいる。ただ私見にはなるが、クライアントのムードボードへの意見は妨げになることもあるので、関わりは限られたものである方がよい。クライアントが必ずしもその後デザインがどう展開していくのかを予測できるわけではないし、最初に気に入った方向性が最良の結果につながるとは限らない。

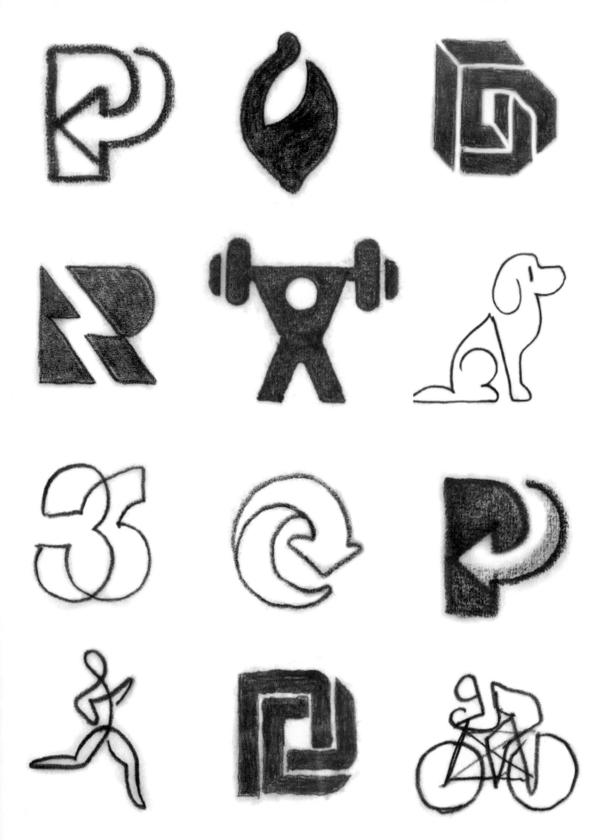

# スケッチ

Sketching

ロゴを制作していく上でスケッチは絶対に欠かせない。スケッチによって、デザイナーは自由にアイデアを表現することができる。またテクノロジーから解き放たれ、想像力、手と目の連携、マインドフルネスの訓練に取り組める。

スケッチは、デジタルツールに邪魔されることなく初期コンセプトを作り上げるのに最適な方法だ。想像力が新たなアイデアを生み出そうとするとき、手はそれに応じて動こうとし、対応する形を作り出す。スケッチでは、それがすばやく自然に行われる。

コンピュータ上で、初期のアイデアを形にする同じような作業を行おうとすると時間がかかる。ロゴデザインツール──もっと言うとペンツール──には、鉛筆に匹敵する汎用性も柔軟性もない。アンカーポイントをおいてアウトラインを作る必要がある。そして、そのアンカーをこれという位置に動かして初めてラフな形状が見えてくる。思った形状にするには、さらにそのアンカーポイントを調整しなければならない。複雑で時間のかかる作業であり、自由でクリエイティブなアウトプットを作り出すのに適しているとは言いがたい。

スケッチのプロセスはいくつかの段階に分けよう。まずは何枚もコンセプトをラフにスケッチしよう。そしてラフスケッチをじっくり練り上げていく。最終的に、練り上げたイメージを微調整していく。望み通りの形態になるまで何度もトレースして初めて、デジタル形式にインポートすることができる。

デジタル形式にインポートできるまで微調整されたスケッチの例

# 初期段階

The Initial Stage

**デザイナーは初期段階で失敗を恐れてはならない。明瞭さやスペーシング、形態、シルエットを心配するときではない。それどころか、スケッチとは情熱に突き動かされたように、紙の上にアイデアを注ぎ込む行為だ。気ままで自発的、無意識、自由奔放であるほど好ましい。**

初期段階は、何をしても許される探求の段階と捉えよう。ここでデザイナーは、さまざまなコンセプト、ラフなストローク、不完全な形状、適当に描いたカーブ、自由なアウトラインを使って実験する時間をとらなければならない。このプロセスの最後にできあがるスケッチは、作りかけのものと未完成の漠然としたかたまり、コンセプトのかけらのぶつかり合う戦場の様相を呈している必要がある。

こう考える人もいるだろう。それが何の役に立つのか？　時間をとって、もっときちんとしたわかりやすいスケッチを描いた方がいいのではないか？　その答えはイエスでありノーだ。初期段階は質より量が重要だ。わかりやすく描くには時間と集中力が必要になる。自然に湧き上がる衝動に身を任せれば、望むどんな形態も作り出せ、もっと自由に表現できるようになり、何よりも思いがけない幸運に遭遇できる。

1：初期段階のスケッチの例（大文字のＦとＲの研究）
2：初期段階のスケッチの例（大文字のＦの研究）

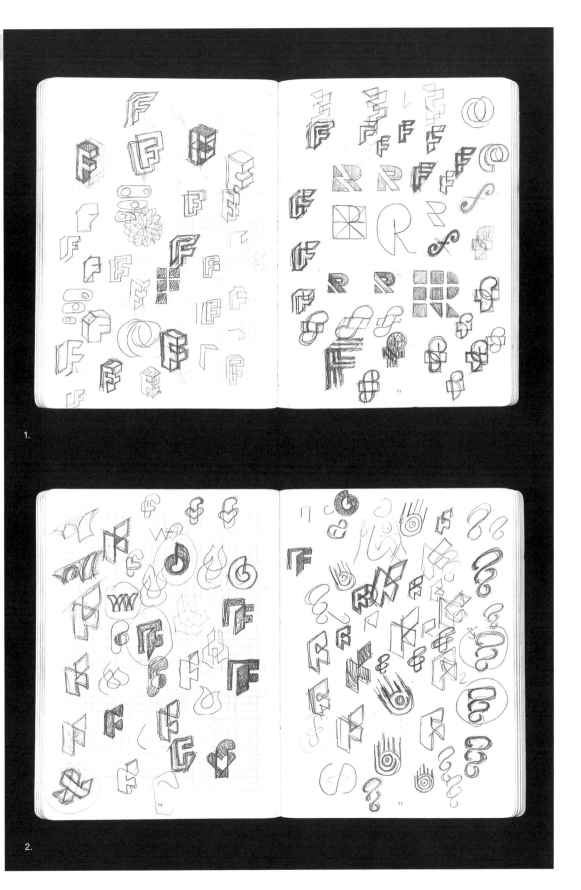

1.

2.

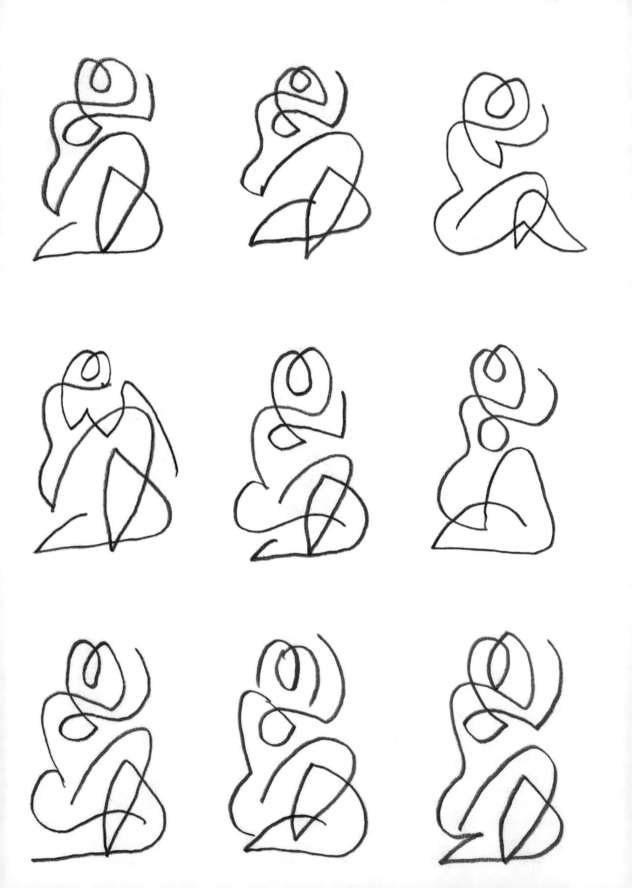

# 練り上げる

The Refinement Stage

**スケッチのプロセスの中でも、とりわけ刺激的な作業の1つがこの練り上げだ。初期段階で作ったものから、最も魅力的なコンセプトを選ぼう。きっと、コンセプトに妥当性があるか、またどんな仕上がりになるかという判断は簡単ではないだろう。この段階ではそれで構わない。**

まずは直感を信じよう。一番可能性がありそうだと思えるコンセプトで進めるのだ。最初に選んだコンセプトは、最終形として見えるものの3割程度のものだ。この練り上げ段階でのゴールは、最終形に5〜6割近づいたイメージを作り上げることだ。この時点で、デザイナーは何かおもしろいものを見つけた感触を持っているはずだが、その「何か」を自分のものとし、発展させ、深く知らなければならない。

まず、選んだコンセプトを描き直して第一の参照元とする。その後、検討段階では同じようなスケッチを何枚も描くことになるだろう。その際には、新しいスケッチを描くたびに新たな試みと改善が必要だ。そこでは要素間の相互作用に注意を払い、バランスのとれた流れとアウトラインを実現しなければならない。この作業は、新たなコンビネーションや偶然の起こるチャンスの場でもある。

新しいスケッチを描くたびに、前のものと比較しよう。このプロセスを通して、デザイナーはどの部分が機能していて、どこが不要なのかを感じ取ることができる。望ましくない箇所は削除するか、置き換えるかしなければならない。

# 微調整する

**微調整は、スケッチのプロセスの最後の何よりも大切な部分だ。イメージの構造ができあがったら、トレーシングペーパーを使ってさらに形態を細かく見直していこう。それまでに作ってきた全案を網羅する微調整となり、より完ぺきなものにすることができる。**

このプロセスでは、各ステップで必ずトレーシングペーパーを使用し、前のイメージをトレースする。そしてその次、さらにそのまた次へと細かな改善を加えながらトレースしていく。その結果、トレースしたイメージがすべて目に見えるようになる。好ましいソリューションは残し、好ましくないものは削除しなければならない。

最終的に求められるのは、この段階で、形態を正確に整えておくことだ。次の 実 行 の
段階に入ったら、全体的な見た目や雰囲気が変わるような形態の変更は避ける。微調整が終われば、スケッチを写真に撮るかスキャンし、デジタル形式にインポートしてエグゼキューションに移ろう。取り込むのは、シャープで高コントラストな画像でなければならない。

1.

2.

3.

4.

# エグゼキューション

Execution

ここまでの電子メールや電話、ビデオ会議、スケッチは1つ残らず重要だ。しかし、このエグゼキューションで失敗してしまったら、すべてが台なしになる。ここでは、何バージョンものロゴを、少しずつ変更を加えながら忍耐強く作成することが求められる。また、コピー＆ペーストし、手を加えていく、そのすべての作業で絶えず最良を目指す習慣も身につけなければならない。

ここまでのスケッチは、それを元にデザイナーとクライアントが方向性を合意できれば十分で、鉛筆で簡単に数ストローク描いたようなものでよかった。ただそのスケッチをデジタルファイルに変換し、微調整を加える必要がある。スケッチをスキャンしてAdobe Illustratorといったプログラムで開き、ペンツールでトレースしてデジタルスケッチを作成するのだ。このプロセスには試行錯誤が欠かせない。何時間もかけて進めたものが、実は使いものにならない結果への道だったと気づくこともあるかもしれない。

そうしたいらつきや時間の無駄から自身を守るために、変更のたびに次のステップを実行するようにしよう。デジタルスケッチ上で何らかの変更を行うときは、必ずその画像を同じフォルダに複製しておく。そして1つ変更を加えたらまた複製する。それを繰り返して前のイメージの隣に新しいイメージを並べてゆき、デザインがどう進化してきたか一目でわかるようにする。なにかおかしいと気づいたら、簡単に振り返ってどこで問題が発生したのかを探すことができる。

1：微調整したスケッチをインポートしたもの　2：最初のデジタルアウトライン
3：プロポーションを調整したもの　4：カーブと形態要素を確定したもの

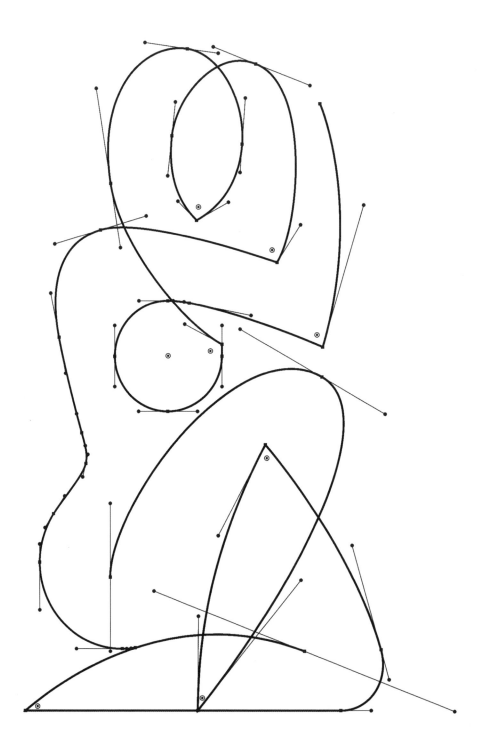

アンカーポイントを減らし、カーブを調整し、プロポーションのバランスをとった最終形

スケッチをデジタル化する際に作成したアンカーポイントを使えば、イメージの操作が可能で、膝などの角度を変更したり、ラフなラインを滑らかにしたりできる。アンカーポイントの持つ力はとても大きいので、控えめに使うことが重要だ。多すぎるとデザインがガタガタに見えてしまう。定期的に手を止め、アンカーポイントを確認して不要なポイントがあれば削除しよう。

満足のいくデザインができたなら、あらゆる不完全な点を修正し、磨き上げ、微調整するために、グリッドを適用するプロセスにとりかかれる。このプロセスでは、デザイン内の形状の調整にシェイプツールを活用しよう。たとえば楕円を使ってカーブの曲率をチェックし、正方形で間違いなく直角だと確認することができる。どの角も、角度は整数になるようにしよう。理由を説明するのは難しいが、半端な角度だとどこか不快な印象になってしまう。同じ理由で、CMYKバランスを最終決定する際にも数値は整数になるようにしよう。

ロゴは、あらゆる企業のブランディングの中心的な役割を担う、きわめて重要なものだ。同時に、小さくてシンプルで、デザイナーがミスを犯す余地などないに等しい。最終版のデータをクライアントに送付する前に、次のチェックリストで最終確認をしよう。

1. アンカーポイントを再確認し、複製したものや不要なものがあれば削除する。
2. すべての角度——とくに外側の輪郭上にあるもの——が正確か確認する。
3. 作業したファイルはすべて自分のアーカイブに保存する。
4. 当初の契約書を参照し、成果物を適切なサイズと種類で保存していることを確認する。
5. クライアントが支払うべき残金の請求書を作成する。

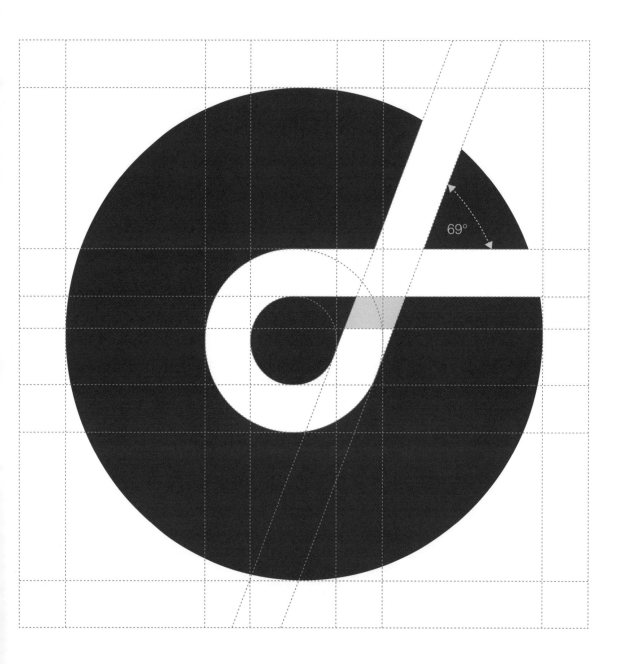

69°

# グリッドの適用

Gridding

**ロゴデザインのプロセスの最後は、グリッドを適用した調整だ。あらゆる不完全な点を修正し、磨き上げ、微調整することを目指す。幾何学的なグリッドを制作物に適用し、不整合な箇所を見つけ出して修正していくプロセスだ。このグリッド適用のタイミングは、作業を終えてクライアントの承認を得たあとだ。通常、グリッドを適用した調整は、見た人が気づかないほどごくごく微細だ。**

デザインを進めていく中でどれほど正確性を追求しようとも、最終段階直前のロゴに不整合な箇所が残っている可能性はある。整列していない要素があるかもしれない。基本的な形状が完ぺきでない、あるいは均整が取れていないかもしれない。角度やスペーシングのバランスが崩れている可能性もある。

まずは、各要素がきっちり整列しているか確認しよう。作品をよく見て、すべての部分がよどみなく連携しているか確かめる。水平や垂直のラインも傾きがないかチェックする必要がある。デザイナーの作業上のミスによって、角度が1、2度ずれてしまっていることは少なくない。ある要素の角度が43度だったなら、45度になるように見直すようにしよう。数度の角度の変化が作品全体に大きな影響を及ぼすことはまずないが、私たちの認知機能にとっては45度の方が馴染み深く好ましい。

同じアプローチが90度や0度の線にも適用できる。たとえば33.46度の線があれば、35度に切り上げた方が好ましい。こうした正確性によって、デザインされた各要素が無作為にではなく、慎重に配置されていることが示される。

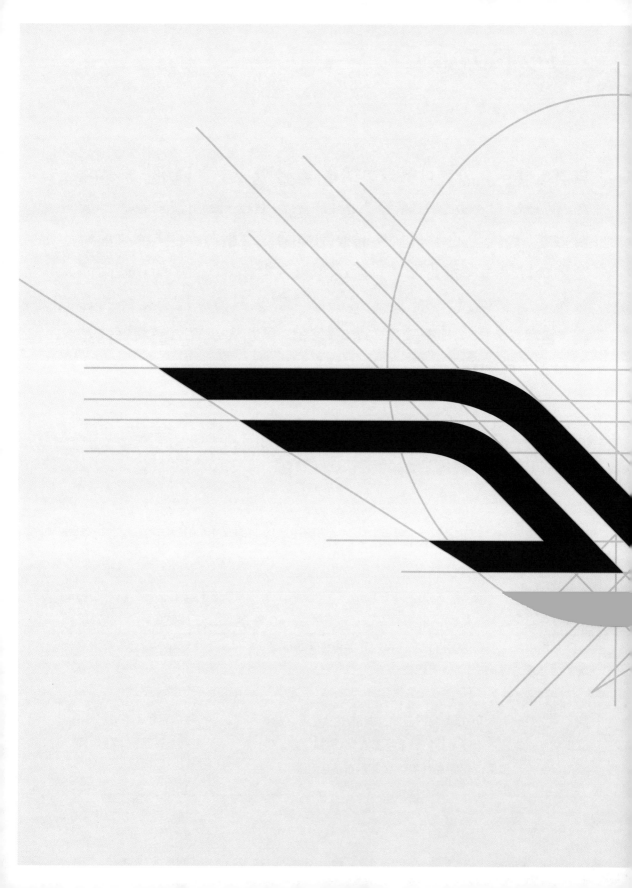

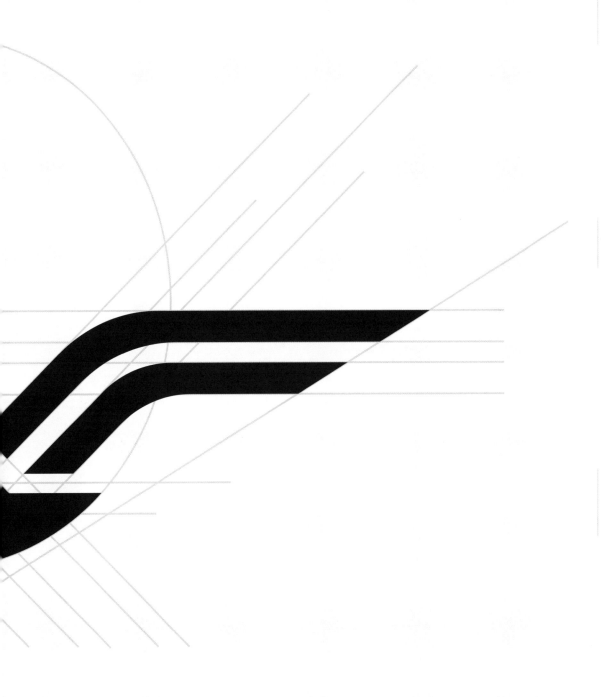

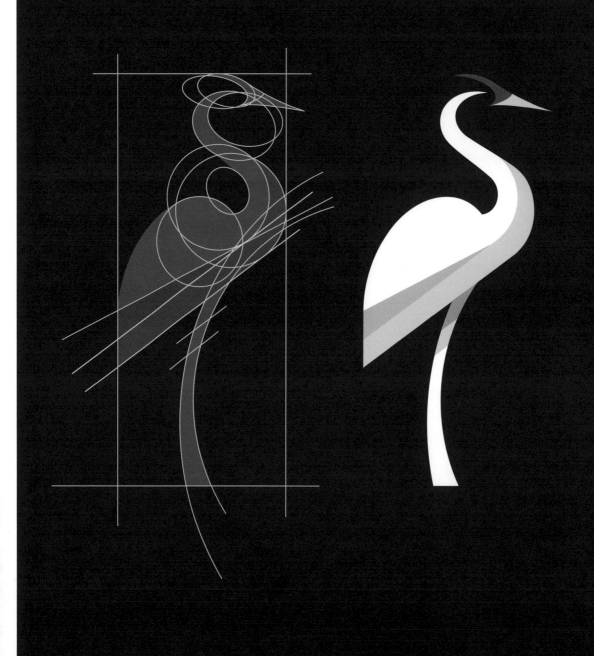

# 複雑な形態へのグリッド適用

Gridding Complex Forms

**グリッド内ではうまく処理できないものがあれば、グリッド外でうまく対応しよう。有機的なフォルムを持つロゴマークは、複雑な曲線があるためにシンプルな幾何学的な形状のグリッドで処理できないことがある。そうした場合は、無理にグリッドで対応しなくてもかまわない。**

グリッドの適用は、デザイナーが要素を調整し整列させるのに役立つが、ロゴのパーツの中にはほかの要素と揃えるには複雑すぎるものや、揃える必要のないものもある。そうしたものは、そのままにしておけばよい。グリッドが多すぎると混乱して見えてしまう。不必要なのに無理に増やした場合は特にそうだ。

複雑で有機的な図像では、曲線が円や楕円ではなく、丸みのある形状の組み合わせで曲線が描かれているためにグリッドには適さない場合もある。

配置と角度が決まったら、円、四角、三角、長方形、楕円といったシンプルな幾何学形状にはグリッド処理を行う必要がある。そして確実に円は完全な円に、正方形は完全な正方形にする。ここまできたら、いよいよ小さな不整合や技術的なミスをすべて調整するときだ。構成する図形に合わせて、要素をしっかり中央揃えにしたり整列させたりしよう。

左ページ：ツルのロゴを構成するグリッド　次ページ：グリッドを多用したクジラのロゴ
p174-175：Wのレターフォームとそれを構成するグリッド

Chapter 4

複雑な形態へのグリッド適用

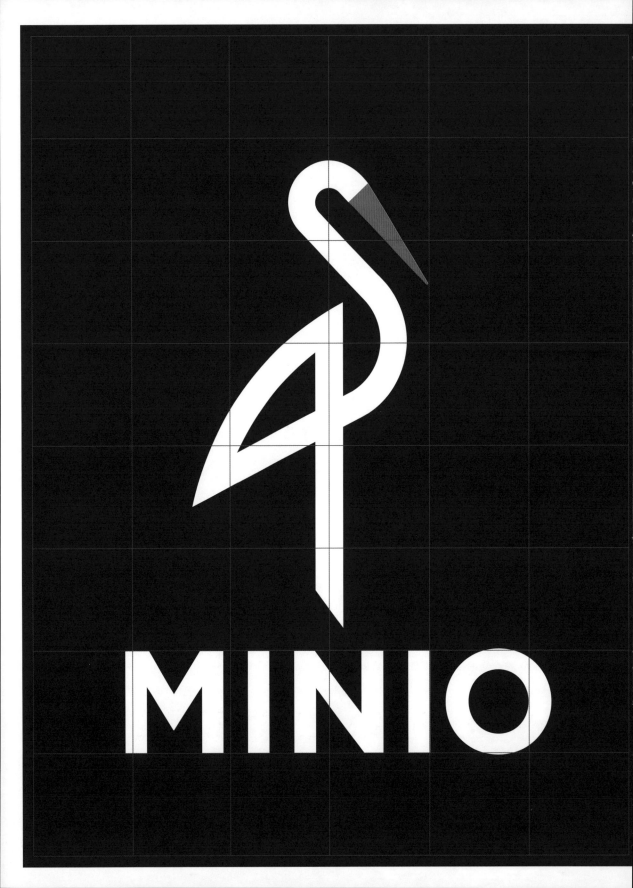

# タイプ・ロックアップ

Type Lockup

> ロゴタイプとのロックアップ（組み合わせ）はロゴの全要素（ア
> イコン、ワードマーク、タグラインなど）の配置と相対的なサイ
> ズを最終決定するものだ。ひとたび要素がロックアップされた
> なら、分割や変更はもうできない。

ロックアップはブランドごとに複数作成し、クライアントがさまざまなメディア、サイ
ズ、用途に対応しやすい柔軟性を持たせておこう。レターヘッドに使用するロックアップ
は複数の要素で構成し、モバイルウェブサイト用のロックアップはアイコンのみとしても
よいだろう。ロックアップを詰めるときは各要素の複雑さも考慮しよう。ロゴが複雑だと
小さなサイズでは読みにくいので、シンプルにする必要がある。

ロックアップをうまくデザインするためにはバランスがきわめて重要だ。装飾的なロゴに
は、プレーンなサンセリフ体を、太い要素には細い要素を組み合わせる。こうしたバラン
スによって要素間に視覚的なコントラストが生まれ、それぞれが個別に見えてくる。ただ
し、このコントラストは、コントラストを見せるために作るものではない。重要なのは、
要素が互いに引き立て合うことだ。また、記号に独特の湾曲など何か特別な要素があっ
て、それをロゴタイプに取り入れられる場合には、記号をさりげなく反映させられるよう
な工夫が必要になる。

ロックアップの仕上げは、重要性のわかりづらい細かな変更だらけで、きりのない作業の
ように感じられるかもしれない。太字とそれよりもう少しだけ太い字の違いや、カーニン
グの微調整などはほとんどの人が気づかないかもしれないが、それがよいデザイナーと偉
大なデザイナーの違いになる。経験を積んでいくうちに、こうしたディテールの感覚が身
について時間もかからなくなってくるだろう。

---

左ページ：Min.io クラウドサービス（タイプ・ロックアップ）　　次ページ：ACT リサーチセンター（タイプ・ロックアップ）
p180-181：ジョージア鉄道（タイプ・ロックアップ）

**Lockup of the Symbol and the Type**

The corporate signature consists of the sybol and the logotype in a balanced relationship. Neue Haas Unica was selected as a typeface for the English version of the logotype. The Georgian version of the typeface was created in accordance with the principles of Neue Haas Unica.

The cap height of the type is same size as the thickness of the horizontal blocks of the monogram. No changes are allowed in the spaing, the letter form, or the proportions of the logotype

# 5章　プレゼンテーション

# Chapter5
# Presentation

**Kourtney Parra**
(407) 878-5542
226 Washington Ave
Lake Mary, Florida(FL)

kourtney
@aiera.com

**Date:**
03.07.2019

**To:**
Scott Rivera
scott.r@hello.com

Lorem ipsum dolor sit amet, consectetur adipiscing elit. Nullam euismod ac dui a vestibulum. Aenean eleifend malesuada est nec dictum. Nullam ac vehicula dui, et maximus nisi. Nulla rutrum lorem mattis interdum rutrum. Nam dolor turpis, blandit ac nunc scelerisque, pulvinar dignissim est.

Nunc ut augue ac sapien ultrices consequat. Suspendisse mollis faucibus neque. Nullam cursus lectus et justo fringilla, quis sodales mi semper. Sed facilisis purus eget tellus suscipit tempus. Donec eu mauris commodo, tempor risus vitae, ullamcorper leo. Praesent tincidunt scelerisque laoreet. Duis cursus lacus dolor, vitae lacinia metus pellentesque vitae. Ut molestie libero ipsum, at convallis sapien pulvinar et. Mauris dignissim nisi vitae lacus venenatis.

Integer neque nisl, congue quis leo eget, accumsan accumsan ipsum. Nunc gravida facilisis massa non fringilla. In iaculis nulla a velit gravida iaculis. In nulla dolor, sodales a maximus quis, euismod tristique dui. Donec ultrices metus non felis condimentum iaculis. Morbi egestas porta dui, sit amet consequat libero malesuada nec. Aenean id ex in nunc interdum porta et et purus. Proin ac elit varius, scelerisque risus eget, tempor lectus. Etiam placerat facilisis arcu, at lobortis dolor. Quisque condimentum pretium libero vitae lobortis. Proin posuere porttitor nibh, vel hendrerit felis porttitor nec.

Morbi eleifend auctor varius. Quisque nisi eros, commodo nec mollis at, tempus at eros. Proin mollis dolor et quam rutrum.

Kourtney

**Kourtney Parra**
Building Architect
Partner

226 Washington Ave
Lake Mary, Florida(FL)

(407)
878-5542

kourtney
@aiera.com

**Kourtney Parra**
Building Architect
Partner

226 Washington Ave
Lake Mary, Florida(FL)

(407)
878-5542

kourtney
@aiera.com

# プレゼンテーション

Presentation

一般に、1つのプロジェクトにつき3回プレゼンテーションを
する必要がある。最初のプレゼンテーションには、途中まで完
成させた初稿のデザインを3種類盛り込んでおく。8割程度の
完成度の初稿をグレースケールで提示するのが私は好きだ。初
めて制作物を見せるこのプレゼンテーションの場は、懸念事項
やアイデア、全般的な考えなどあらゆるものを議論する場でも
ある。

この段階で大事なのは、自分たちのブランドの深い考えを伝えたいというクライアントの
気持ちの焦点をずらすことだ。深い考えを伝えるには多くを語る必要があり、それはロゴ
にできる範ちゅうを超えている。むしろロゴが目指すべきは、ブランドについてできる限
りすばやくシンプルに伝えることだ。

左ページ：Aiera（AI系企業）のアイデンティティ要素、2020年6月
次ページ：MegaBridge（暗号資産交換プラットフォーム）のアイデンティティ要素、2021年4月

**Meera Von Caghan**
Law Advisor/CEO
Partner

889 BU st Melbourne,
VIC, Australia 9000

+61
03 7010 5678

meera
@megabridge.com

**Date:**
01.08.2021

**To:**
Zakariya Thomas
zakariya@hello.com

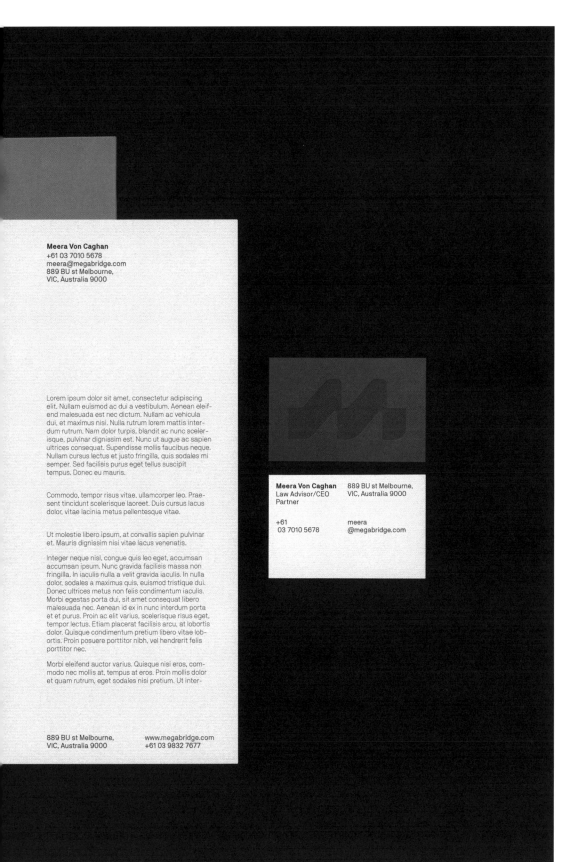

Meera Von Caghan
+61 03 7010 5678
meera@megabridge.com
889 BU st Melbourne,
VIC, Australia 9000

Lorem ipsum dolor sit amet, consectetur adipiscing
elit. Nullam euismod ac dui a vestibulum. Aenean eleif-
end malesuada est nec dictum. Nullam ac vehicula
dui, et maximus nisi. Nulla rutrum lorem mattis inter-
dum rutrum. Nam dolor turpis, blandit ac nunc sceler-
isque, pulvinar dignissim est. Nunc ut augue ac sapien
ultrices consequat. Supendisse mollis faucibus neque.
Nullam cursus lectus et justo fringilla, quis sodales mi
semper. Sed facilisis purus eget tellus suscipit
tempus. Donec eu mauris.

Commodo, tempor risus vitae, ullamcorper leo. Prae-
sent tincidunt scelerisque laoreet. Duis cursus lacus
dolor, vitae lacinia metus pellentesque vitae.

Ut molestie libero ipsum, at convallis sapien pulvinar
et. Mauris dignissim nisi vitae lacus venenatis.

Integer neque nisl, congue quis leo eget, accumsan
accumsan ipsum. Nunc gravida facilisis massa non
fringilla. In iaculis nulla a velit gravida iaculis. In nulla
dolor, sodales a maximus quis, euismod tristique dui.
Donec ultrices metus non felis condimentum iaculis.
Morbi egestas porta dui, sit amet consequat libero
malesuada nec. Aenean id ex in nunc interdum porta
et et purus. Proin ac elit varius, scelerisque risus eget,
tempor lectus. Etiam placerat facilisis arcu, at lobortis
dolor. Quisque condimentum pretium libero vitae lob-
ortis. Proin posuere porttitor nibh, vel hendrerit felis
porttitor nec.

Morbi eleifend auctor varius. Quisque nisi eros, com-
modo nec mollis at, tempus at eros. Proin mollis dolor
et quam rutrum, eget sodales nisi pretium. Ut inter-

889 BU st Melbourne,          www.megabridge.com
VIC, Australia 9000           +61 03 9832 7677

**Meera Von Caghan**      889 BU st Melbourne,
Law Advisor/CEO           VIC, Australia 9000
Partner

+61                       meera
 03 7010 5678             @megabridge.com

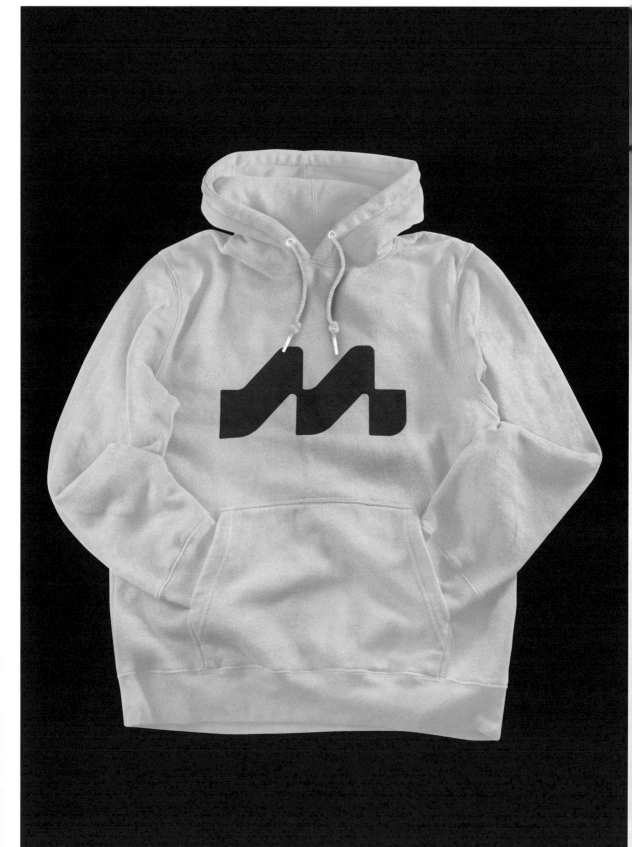

クライアントにどうプレゼンテーションするかは、最終的にはデザイナーの好み次第だ。とはいえ、業界的に共通して期待されるプレゼンテーション内容もある程度は存在する。最初のスライドには、デザインした会社の名前、プロジェクトに携わったデザイナーの名前、プロジェクト名、日付を記載しておこう。そして2枚目のスライドには、スタジオの基本情報と、プロジェクトに関する考え方の概要を盛り込む。

私の場合は、3枚目のスライドからデザインを提示し始める。ただ、この段階では、グレースケールのデザインしか出さない。コンセプトの説明と共に実物大のデザインを、続いて3種類のデザインそれぞれに5〜6種類制作したモックアップを提示して、クライアントに形態に慣れてもらう。モックアップは実用的かつ事業内容に合ったものにすること。カップのモックアップはコーヒーショップなら適切だが、ジムだと不自然だ。また、モックアップのスタイルはすべて統一しておく方がよい。

クライアントが3つのデザインから1つを決めて最初のフィードバックを受けたら、次はカラーリングだ。私は競合ブランドの色づかいをリサーチして、それと被らないようにしている。クライアントに強いこだわりがある場合もあり、そうした場合にはその意見に従う。シンプルなマークは、たいてい色数や組み合わせが少なく、色の扱いが簡単になる。

最終的な選択を終えた後には、ロゴをさまざまな背景（カラーとモノクロ）上で使えるよう作業ファイルを準備する必要がある。データは、.ai、.pdf、.eps、高解像度jpg、.pngのファイル形式で作成しておこう。この5種類を準備しておけば、どんなプロジェクトでも十分対応可能だ。

## Business Card
## (English Version)

Business card layout shall be constructed in
accordance to given template. Print file will be
attached to the ACT Brand Guidelines for further use.

| | |
|---|---|
| Name/Surname | Helvetica LT std (Black). |
| Position/Info | Helvetica LT std (Black). |
| Contacts | Helvetica LT std (Bold). |

**SKY WALKER**                    Executive Producer

sky@wearefevr.com
769 E 77rd St. New York, NY
90710 +1 213-710-6806

# ブランドガイドライン

Brand Guidelines

クライアントのほとんど——たとえばリソースに限りのあるスタートアップ企業の多く——は、ブランドガイドラインを要望しない。その本質的な価値を、会社がこれから発展していく初期段階ではまだ見出せないのだろう。だが、ある程度の規模の企業が、さまざまな媒体でブランディングを展開していきたい場合には、ブランドガイドラインあるいはブランドブックが絶対に必要だ。名のあるブランドのほとんどはブランドガイドラインに賢明な投資をしている。ガイドラインは複数のセクションで構成されるが、ここではそのいくつかに焦点を当てる。

ブランドガイドラインは、印刷物とデジタルのブランディングの役割分担をクライアントが明確に認識するのに役立つ。最小限のニーズしかないブランドでも、最小限のパッケージで、印刷とデジタルの両方のフォーマットを用い、さまざまな背景のロゴをクライアントに提供することができる。けれども、そうしたクライアントがどのロゴをいつ使うべきかわからず、デジタル用のロゴをプリンターに送信してしまうようなことは少なくない。

# Kerning

The rectangle grid was used as the basis of the construction of the symbol. the space between letters 'e' and 't' was chosen as an x unit. Spacing between other letters were composed in accordance to the chosen x unit.

●europebet

3x    2.5x    3x    x    2.5x    2x    2.5x    2x    x

# ロゴ使用ガイドライン

Logo Use Guidelines

ここで取り上げている内容は何より重要で、すべてのブランドにロゴの使用に関するガイドラインを設けることをお勧めしたい。ガイドラインでは、白地に黒のロゴ、黒地に白のロゴ、そして色やパターンのある背景上や写真上に置かれるロゴなど、よく使用される背景を想定したうえで、ロゴをどんなときにどのように使用すべきかを定義しておく。この節では、ロゴのデザインと使用において一番陥りやすい落とし穴についても説明する。

## カーニング

ロゴにタイプが含まれている場合、ガイドラインでいくつかの状況下でのカーニング、つまり文字と文字のスペーシングを決めておく必要がある。たとえば、「Coca-Cola」のようなブランドをHelveticaで印字するなら、最初からバランスが取れたカーニングになって、特に問題はないだろう。しかし、どんなフォントでも最初からバランスよく配置されるわけではないし、ロゴのカーニングが書籍の見出しでうまくいったからといって、同じスペーシングがどこでも適用できるわけではない。そのため、たとえばスペーシングが決定できるか、あるいはもっと狭めるべきかに常に注意を払い、すべてが等間隔になるように改善しなければならない。

この40年で技術が向上して調整も簡単に行えるようになったが、こうした重要なスペーシングのディテールはガイドラインに間違いなく記載しておく必要がある。それがいつ必要になるかわからないためだ。たとえば、オンラインギャンブルサイトのEurobetはビルの屋上に長さ約65フィート（20メートル）の看板を設置する際に、そのサイズのロゴに

## Logotype: Incorrect Uses

The examples shown below illustrate some incorrect uses of the logotype:

The logotype is designed to be shown free-standing horizontally against a solid neutral background. The logotype must not be altered or distorted in any way. The effectiveness of the logotype depends on consistently correct usage as outlined in this manual.

1. The logotype should never be shown outlined.
2. The logotype must never be placed within another outline shape, such as a box.
3. Do not change the logotype colors.
4. Do not use the blend tool.
5. Do not change an angle of the logotype.
6. No patterns should be used within the logotype.

1

2

3

4

5

6

適用できるようカーニングのサイズ換算が必要となった。そして幸いにも彼らのロゴ使用ガイドラインには、その換算方法がしっかり載っていたのだ。

## やるべきことと禁止事項

私はたいてい、ガイドラインにやるべきことと禁止事項とを盛り込むようにしている。というのも、社内デザイナーが自由気ままにロゴを使いたがる――回転させたり傾けたり、エフェクトをかけたりする――ことが多いので、決して手を加えないように指示しておくためだ。この節のアドバイスは、社内のデザイナーがロゴを変更することなくクリエイティブに使うための指針になる。

## 最小サイズ

ロゴがあまりにも小さく縮小されるとビジビリティや明瞭さが失われてしまう場合がある。そのため私たちの事務所では、ロゴを小さくしていってどの時点で識別可能な要素が失われるかを確かめる実験をしている。ロゴがはっきり見えなくなり始めるサイズを見極めたなら、その1つ手前のサイズを最小サイズとしてガイドラインに加える。たとえば3mmで見えづらくなったなら、それ以下の大きさのロゴをデジタル素材や印刷物に使用することはできないとガイドラインに明記しよう。

## 最小余白

最小余白は、ロゴとほかのグラフィック要素との間に設けなければならないスペースだ。ロゴがはっきりと効果的に見えるためには明確な境界が必要だ。そこにほかのロゴやイラストが侵入すると、満足のいく結果にならない。またこの最小余白は、ロゴ内の要素を元にして決まるようにする必要がある。たとえば次のp197の例では、ロゴ内の円の半径を最小余白に用いている。「4インチ（10cm）」といったように具体的な数字を使用した場合、大幅に拡縮されたロゴにはその距離を適用することはできない。

**Minimum size**

For legibility reasons, a minimum size at which the logo may be reproduced is recommended, the logo should never be any smaller than 4 millimeters.

23mm

**Georgia**
**Made by Characters**
Guest of Honour
Frankfurter Buchmesse 2018

17mm

**Georgia**
**Made by Characters**
Guest of Honour
Frankfurter Buchmesse 2018

12mm

**Georgia**
**Made by Characters**
Guest of Honour
Frankfurter Buchmesse 2018

8mm

**Georgia**
**Made by Characters**
Guest of Honour
Frankfurter Buchmesse 2018

4mm

**Exclusion Zone**

The 'exclusion zone' refers to the area around the logo which must remain free from other copy to ensure that the logo is not obscured. The signature must be always surrounded by a minimum amount of "breathing space". No text, graphic, photographic, illustrative or typographic element must encroach upon this space.

have a margin of clear space on all sides around it equal to the x height of the chosen typography. No other elements (text, images, other logos, puppy GIFs, etc.) can appear inside this clear space.

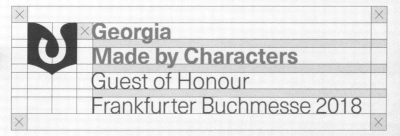

Georgia
Made by Characters
Guest of Honour
Frankfurter Buchmesse 2018

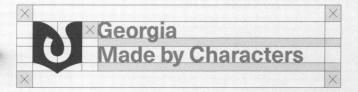

Georgia
Made by Characters

# Secondary Colors

Secondary brand colors were selected in relation to the primary Europebet orange so that vibrantcy and distinctness is maintained throughout various mediums.

R:60 G:205 B:0

R:250 G:170 B:65

R:240 G:90 B:40

R:230 G:105 B:170

R:235 G:0 B:140

R:150 G:40 B:140

R:140 G:100 B:170

R:10 G:120 B:190

R:0 G:165 B:225

R:75 G:190 B:150

R:170 G:219 B:110

R:230 G:230 B:40

## 背景色

クライアントのロゴがピンクやオレンジの場合、ブルーの背景での使用はお勧めできない。補色ではなく、ビジビリティに悪影響を及ぼすためだ。ロゴ使用ガイドラインには、ビジビリティと最小余白の効果が最大限に発揮される工夫を盛り込む必要もある。

## プライマリーカラーとセカンダリーカラー

どんなブランドもプライマリーカラーを少なくとも1色使用するし、おそらく多くのクライアントは適切なセカンダリーカラーも必要とする。プライマリーカラー、セカンダリーカラー、あるいはその両方を準備する場合には、CMYKコード、RGBコード、HTMLカラーコード、パントン色番号をクライアントに提供しよう。

プライマリーカラーだけを用いるブランドもある。たとえばJPモルガン・チェース銀行などは独自のブルーをもっていて、そのブルーをあらゆる場所に用いている。ただ、内装や印刷物などのために、セカンダリーカラーが必要なケースもある。一般にセカンダリーカラーはプライマリーカラーを補完するもので、より彩度の高い色を（デザインの5〜10%程度に）用いることもある。印刷物の中で目立たせたり、どこかほかの場所でのハイライトとして使用したりできるものだ。

セカンダリーカラーとして選択できるように、4〜5色を用意しよう。左ページの例では、クライアントから何色もセカンダリーカラーを求められたわけではないが、オンラインギャンブルのウェブサイト上で使用できるようにネオンカラーのセカンダリーカラーを準備した。一般的なブランドガイドラインで提示するよりも数多くの色を準備したが、これはプロジェクトの性格上さまざまな色を必要とすると判断したためだ。

パントンの色見本帳にアクセスできない場合は、Adobe IllustratorのCMYKカラーからパントンカラーへの変換ツールを用いることができる。ただ、クライアントに余裕があるならパントンカラーに投資すべきだし、実際私はクライアントにそう勧めている。パントンカラーは、より美しく発色がいい。クライアントの予算が許すならば選ぶべきだろう。

Europebet（オンラインギャンブルサイト）のセカンダリーカラーのカラーパレット

Neue Haas Unica Pro                                              45pt regular

# 1234
# 5678
# 90

## タイポグラフィ

ロゴタイプについて考えるとき、企業のタイポグラフィはほかと違う性格を持つことが多い。私はたいていクライアントにシンプルなサンセリフ体の使用を勧める。ニュートラルで使いやすく、ほとんどのデバイスにデフォルトで組み込まれている──つまり追加費用も発生しない──からだ。コーポレートタイプはシンプルで読みやすいものである必要があるし、本文にはニュートラルなサンセリフ体を用いなければならない。また、ポスターやパンフレット、そのほかの印刷物の表紙のヘッダー用やタイトル用のタイプも必要だ。そこではより自由に、本文とのコントラストが適切に示せるとデザイナーが考えるフォントを用いることができる。

## グリッド

グリッドの作成に最適なソフトウェアがInDesignだ。A4あるいはレターサイズ（米国の場合）のフォーマットに基づいて作成することになる。マス目を正方形にするとグリッドの汎用性は高くなる。一方、マス目を長方形にすると、細長いほどグラフィック要素やテキストの配置の選択肢の幅が狭められる。正方形ではそうした制限は生じない。また、余白やガターもInDesignのデフォルト頼りにせず、しっかり検討して設定しよう。

## グラフィックデバイス

グラフィックデバイスについては3章ですでに詳しく取り上げた。ブランドガイドラインでは、グラフィックデバイスとロゴの比率を揃えなければならない点を、しっかり説明しておくことが重要だ。つまり、ロゴが正方形であればグラフィックデバイスも正方形で、長方形であれば、グラフィックデバイスもそれに応じた縦横比率の長方形でなければならない（長方形のデバイスに正方形のロゴ、あるいは正方形のデバイスに長方形のロゴでは、ロゴの周囲に邪魔なスペースができてしまう）。

## ステーショナリー

最近、多くのブランドからデザインの依頼のあるステーショナリーは、名刺、レターヘッ

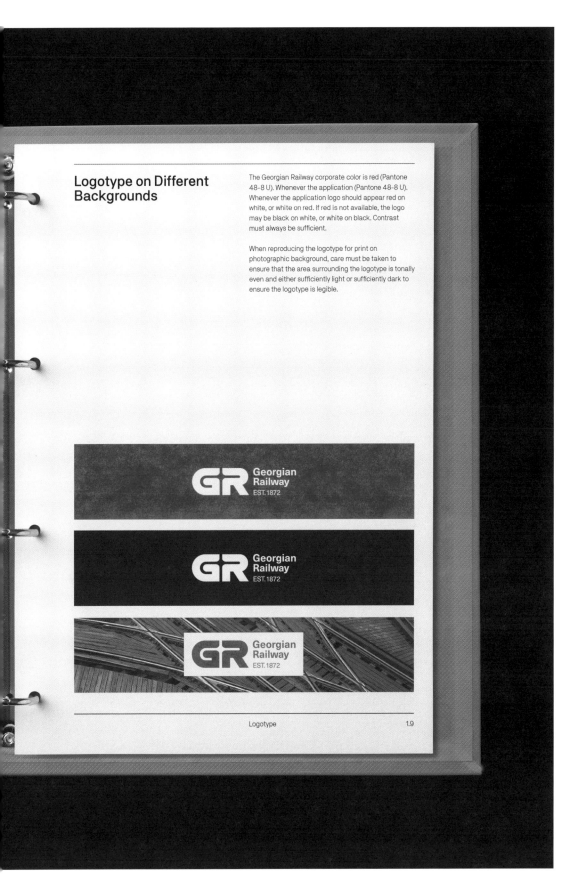

## Logotype on Different Backgrounds

The Georgian Railway corporate color is red (Pantone 48-8 U). Whenever the application (Pantone 48-8 U). Whenever the application logo should appear red on white, or white on red. If red is not available, the logo may be black on white, or white on black. Contrast must always be sufficient.

When reproducing the logotype for print on photographic background, care must be taken to ensure that the area surrounding the logotype is tonally even and either sufficiently light or sufficiently dark to ensure the logotype is legible.

Logotype 1.9

# Business Card
# (English Version)

Business card layout shall be constructed in
accordance to given template. Print file will be
attached to the ACT Brand Guidelines for further use.

| | |
|---|---|
| Name/Surname | 15pt, FF Mark (Heavy). |
| Position/Info | 9pt, FF Mark (Regular). |
| Contacts | 9pt, FF Mark (Bold). |

**Ketevan Gaprindashvili**
Regional Coordinator
Imereti-racha/lechkhumi-kvemo svaneti

| | |
|---|---|
| **Mobile:** | (+995 577) 77 69 77 |
| **E-Mail:** | k.gaprindashvili@act-global.com |
| **Address:** | 8 Jon (Malkhaz) |
| | Shalikashvili str. |
| **Web:** | www.act-global.com |

**Ketevan Gaprindashvili**
Regional Coordinator
Imereti-racha/lechkhumi-kvemo svaneti

| | |
|---|---|
| **Mobile:** | (+995 577) 77 69 77 |
| **E-Mail:** | k.gaprindashvili@act-global.com |
| **Address:** | 8 Jon (Malkhaz) |
| | Shalikashvili str. |
| **Web:** | www.act-global.com |

ド、フォルダーの3つだ。以前は封筒の依頼がかなり多かったが、資料を郵送する企業は年々減少しているため、近年では封筒の依頼は激減している。

## 名刺

あらゆるものにコーポレートタイプを使用することを目指すのだから、名刺にももちろん用いなければならない。名刺は、グラフィック要素の少ないすっきりしたデザインにして、クライアントから要求されたことだけを記載しよう。名刺に記載する情報は少ないほど好ましく、また情報がすばやく伝わる。スペースも小さいので、情報が多すぎると読みづらくなるし、やや圧迫感が出てしまう。

名刺の表には、名前、肩書き、電話番号（要望があれば）、メールアドレスを記載するのが理想的だ。クライアントによっては、企業の住所を表に入れたいという要求があるが、そうした情報はウェブサイトから簡単にアクセスできるので、名刺の裏面にURLを記載するように勧めよう。また、ブランドアイデンティティが何らかのパターンを含む場合は、それを裏面に入れる。パターンがない場合にはプライマリーカラーだ。

名刺の印刷を安く上げようとすると、決して良い結果を生まない。クライアントには、厚手の紙を使い、擦れを防ぐためにラミネート加工やコーティング、そしてエンボス加工などをするように勧めよう。名刺はごく小さなものだが、受け取った人にそのサイズに見合わないほど大きな印象を与えることができる。

## レターヘッド

自社のレーザープリンターでレターヘッドを印刷すると主張する企業もあるが、どの企業もそうした選択ができるわけではない。最適な結果を達成するために、クライアントには印刷会社に依頼するように勧めよう。レターヘッドのヘッダーは、名刺よりもスペースが大きいので、クライアントにとってはより多くの情報を表示するチャンスだ。一方、レターヘッドの裏側には何も印刷してはならない。よほど厚みのある紙でない限り、表に色が移ってしまう。裏側はシンプルなまま、きれいなままにしておこう。

# Invoice

Invoice layout shall be constructed in accordance to given template. Print file will be attached to the ACT Brand Guidelines for further use.

## フォルダー

レターヘッドなどの書類を保管するフォルダーを扱うプロジェクトでは、デザイナーが主導権を握らねばならない。フォルダー表面のグラフィックデザインだけではなく、フォルダーそのもののデザインも指示しなければならないためだ。オンラインリソースでも同様の役割を担うものはあるが、そのデザインはデザイナーのナイフで切り出さなければならない（実際にはレーザーカッターが用いられることが多いが）。

おそらく、ブランドブックを一度も見ることなくキャリアを終えるデザイナーも中にはいるが、大きなリソースを投じたブランドにとって、またその背後にいるデザイナーにとって、ブランドブックから生み出される結果はきわめて貴重なものだ。

左ページ：請求書のデザイン（ACTリサーチセンター）
次ページ：ステーショナリー　チケットのデザイン（ジョージア鉄道）

# International Tickets

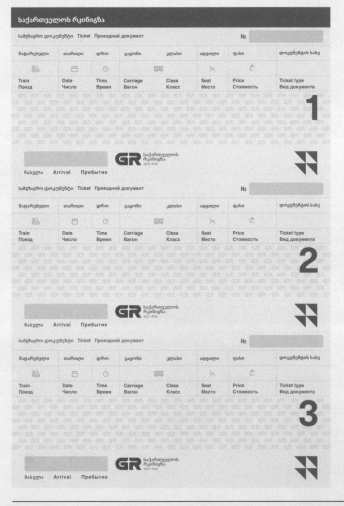

| | | | | | | | |
|---|---|---|---|---|---|---|---|
| **საქართველოს რკინიგზა** | | | | | | | |

**სამგზავრო დოკუმენტი** Ticket Проездной документ     № [                    ]

| მატარებელი | თარიღი | დრო | ვაგონი | კლასი | ადგილი | ფასი | დოკუმენტის სახე |
|---|---|---|---|---|---|---|---|
| Train Поезд | Date Число | Time Время | Carriage Вагон | Class Класс | Seat Место | Price Стоимость | Ticket type Вид документа |

**1**

GR საქართველოს რკინიგზა
1872–2016

ჩასვლა    Arrival    Прибытие

**სამგზავრო დოკუმენტი** Ticket Проездной документ     № [                    ]

| მატარებელი | თარიღი | დრო | ვაგონი | კლასი | ადგილი | ფასი | დოკუმენტის სახე |
|---|---|---|---|---|---|---|---|
| Train Поезд | Date Число | Time Время | Carriage Вагон | Class Класс | Seat Место | Price Стоимость | Ticket type Вид документа |

**2**

GR საქართველოს რკინიგზა
1872–2016

ჩასვლა    Arrival    Прибытие

**სამგზავრო დოკუმენტი** Ticket Проездной документ     № [                    ]

| მატარებელი | თარიღი | დრო | ვაგონი | კლასი | ადგილი | ფასი | დოკუმენტის სახე |
|---|---|---|---|---|---|---|---|
| Train Поезд | Date Число | Time Время | Carriage Вагон | Class Класс | Seat Место | Price Стоимость | Ticket type Вид документа |

**3**

GR საქართველოს რკინიგზა
1872–2016

ჩასვლა    Arrival    Прибытие

# International Tickets

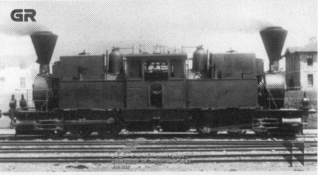

## გისურვებთ სასიამოვნო მგზავრობას

სასურათო დოკუმენტზე მითითებულია იმ ქვეყნის დრო, საიდანაც ხდება მატარებლის გასვლა. შეამოწმეთ მატარებლის გასვლის თარიღი და დრო.

მგზავრობისათვის ვაგონში სამგზავრო ბირთავისას სამგზავრო დოკუმენტთან და პიროვნების დამადასტურებელ საბუთს. ხოლო შეღავათების მქონეთათვის - შეღავათების დოკუმენტი.

ბაჩს აქვს უფლება აქვს ერთი სამგზავრო დოკუმენტით უფასოდ გადაიტანოს ჩრილ რომელთა 36 კგ ნომის განივმაა. რომელიც იატვლება გაგნებისათვის არ აღემატება 180 სმ-ს.

სასურათო დოკუმენტების დაკარგვის მინიმატებით მათი აღდგენა და დაფასარება არ ხდება.

გამოუყენებელი სასურათო დოკუმენტების დაბრუნება მხდგება მხოლოდ იმ პირზე. რომლითაც სასურათოდოკუმენტში საბუთშია ჩართული სადაზღვევო ბარათით.

გამოუყენებელი სასურათო დოკუმენტების დაბრუნება რეალისდება მატარებლის დოკუმენტის გაჩის ბირათის ჩართული რეისის სამგზავრო. იმ ქვეყნის რეისოს ჩრული რესარებლბდ, რომლის ტერიტორიაზეც გადის გადმდება.

**საქართველოს რკინიგზა**
1872-წელი

წამავ კონ: © სს „საქართველოს რკინიგზა"
დამასდიგებელი: სსს „პოლიგრაფია" „ბ.ფ.ს."
#58-3838

## Have a nice trip

Please note that departures are indicated in local time. Please check the date and time of departure.

Passengers when boarding the train should present a valid ticket to the conductor and a document proving their identity, or documents confirming the right to discounts if the passenger is entitled to such privileges.

Every passenger is entitled to bring aboard luggage not exceeding 36 kg in weight; The sum of the hand luggage's three dimensions must not exceed 180 cm.

Lost, damaged, or stolen tickets are non-refundable and cannot be exchanged.

Unused ticket may be returned only by the person registered in the ticket, based on the identity insurance card.

Unused tickets should be returned to a ticket office the train passes, in accordance with the relevant national rules of the railway service.

## Желаем приятной поездки

На проездном документе указано время отправления поезда, действующее на железной дороге государства отправления.
Проверьте дату и время отправления поезда.

При поездке в поезд необходимо иметь проездной документ и документ удостоверяющий личность, а при наличии льгот – документ подтверждающий право на льготный проезд.

Пассажиру имеет право перевозить с собой на один проездной документ ручную кладь весом не более 36 кг, размер которой в сумме трех измерений не превышает 180 см.

Утерянные, испорченные пассажиром проездные документы не восстанавливаются и уплачиная за них сумма не возвращается.

Неиспользованный проездной документ принимается к возврату только от пассажира на имя которого оформлен документ, при предъявлении документа удостоверяющего личность пассажира.

Возврат неиспользованных проездных документов производится в билетных кассах пути следования поезда, согласно правилам соответствующей железной дороги.

---

## გისურვებთ სასიამოვნო მგზავრობას

სასურათო დოკუმენტზე მითითებულია იმ ქვეყნის დრო, საიდანაც ხდება მატარებლის გასვლა. შეამოწმეთ მატარებლის გასვლის თარიღი და დრო.

მგზავრობისათვის ვაგონში სამგზავრო ბირთავისას სამგზავრო დოკუმენტთან და პიროვნების დამადასტურებელ საბუთს. ხოლო შეღავათების მქონეთათვის - შეღავათების დოკუმენტი.

ბაჩს აქვს უფლება აქვს ერთი სამგზავრო დოკუმენტით უფასოდ გადაიტანოს ჩრილ რომელთა 36 კგ ნომის განივმაა. რომელიც იატვლება გაგნებისათვის არ აღემატება 180 სმ-ს.

სასურათო დოკუმენტების დაკარგვის მინიმატებით მათი აღდგენა და დაფასარება არ ხდება.

გამოუყენებელი სასურათო დოკუმენტების დაბრუნება მხდგება მხოლოდ იმ პირზე. რომლითაც სასურათოდოკუმენტში საბუთშია ჩართული სადაზღვევო ბარათით.

გამოუყენებელი სასურათო დოკუმენტების დაბრუნება რეალისდება მატარებლის დოკუმენტის გაჩის ბირათის ჩართული რეისის სამგზავრო. იმ ქვეყნის რეისოს ჩრული რესარებლბდ, რომლის ტერიტორიაზეც გადის გადმდება.

**საქართველოს რკინიგზა**
1872-წელი

წამავ კონ: © სს „საქართველოს რკინიგზა"
დამასდიგებელი: სსს „პოლიგრაფია" „ბ.ფ.ს."
#58-3838

## Have a nice trip

Please note that departures are indicated in local time. Please check the date and time of departure.

Passengers when boarding the train should present a valid ticket to the conductor and a document proving their identity, or documents confirming the right to discounts if the passenger is entitled to such privileges.

Every passenger is entitled to bring aboard luggage not exceeding 36 kg in weight; The sum of the hand luggage's three dimensions must not exceed 180 cm.

Lost, damaged, or stolen tickets are non-refundable and cannot be exchanged.

Unused ticket may be returned only by the person registered in the ticket, based on the identity insurance card.

Unused tickets should be returned to a ticket office the train passes, in accordance with the relevant national rules of the railway service.

## Желаем приятной поездки

На проездном документе указано время отправления поезда, действующее на железной дороге государства отправления.
Проверьте дату и время отправления поезда.

При поездке в поезд необходимо иметь проездной документ и документ удостоверяющий личность, а при наличии льгот – документ подтверждающий право на льготный проезд.

Пассажиру имеет право перевозить с собой на один проездной документ ручную кладь весом не более 36 кг, размер которой в сумме трех измерений не превышает 180 см.

Утерянные, испорченные пассажиром проездные документы не восстанавливаются и уплачиная за них сумма не возвращается.

Неиспользованный проездной документ принимается к возврату только от пассажира на имя которого оформлен документ, при предъявлении документа удостоверяющего личность пассажира.

Возврат неиспользованных проездных документов производится в билетных кассах пути следования поезда, согласно правилам соответствующей железной дороги.

# デザイン料金

Pricing

**クライアントに何を提供するかは、デザイン料金にも影響する。デザインを何点プレゼンテーションする？　プロジェクト期間は？　反復の作業[イテレーション]は何回必要だろうか？**

私は、1回のプレゼンテーションで3つの初期コンセプトをクライアントに示すことを勧めている。もしデザインを進める中で5案あるいは10案作っていたとしても、クライアントを困らせないように良いものを数案提示するのがベストだ。中途半端な10案よりも、しっかり作り上げた3案の方がよい。また、あまり多くのデザインを提示すると、自信がないと思われかねない。

まずは、自分の基本料金と、コンセプトを1つ作り上げるのにかかる時間を把握することから始めよう。まだ駆け出しなら、1つのコンセプトの立案にかかる時間に応じて、基本料金を設定するのがお勧めだ。基本料金と時間単価からクライアントへの請求金額が決まる。時間は貴重なものだから、それを反映した価格設定にしよう。
経験を積んだデザイナーの場合は、プロジェクトごとの一律料金を決めておくとよいだろう。何十年も経験を積むと、質の高いコンセプトがすぐにできることもある。長年かけて蓄積してきた知識に時間単価を当てはめるのは無意味だ。

クライアントから予算が提示される場合もある。駆け出しであれば、その条件を参考により適切な価格設定ができるだろう。その条件から、デザインパッケージとして何が提供できるようになればよいか知ることもできるだろう。請求できる金額は、クライアントに

よっても変動するだろう。たとえば、スタートアップ企業や小さな事業者の場合は中堅企業よりも、そして中堅企業は大手企業よりも、請求できる金額は少額になりがちだ。

私はときどき、情熱のためのプロジェクトを引き受けることがある。通常よりも低いデザイン料金のプロジェクトだ。企業の取り組んでいる業務や、プロジェクトのユニークな挑戦が、私にとって重要と感じられるプロジェクトでもある。こうしたときのために、最低料金を設定しておくこともお勧めだ。けれども、もしクライアントがその最低料金にも応じられない場合、同等の対価が得られる手立てはほかにもある。たとえば、見込みがあり信頼できるスタートアップなら、株式で支払いを頼んでみてもいいかもしれない。確かに、ロゴデザイナーが大株主になることはないだろうが、あちこちのいくつかの企業とそうした関わりを持てばそれなりの不労所得にできる。

料金設定にあたって何より重要なことは、デザイン料のレートをずっと据え置いていてはならないということだ。多くのプロジェクトを遂行するほど、それぞれのプロジェクトに必要な作業、料金に関するクライアントの期待への理解は深まる。もしクライアントが前向きに設定料金に賛成しているなら、十分な金額を請求していないのかもしれない。

プロジェクトが完了するたびに、自分の仕事の価値の限界を確かめるためにレートを上げてみることだ。複数のプロジェクトに取り組んでいるときに新規のクライアントから打診があったなら、いつもの価格よりもかなり高い金額を提示してみよう。ほかのプロジェクトで収入はまかなえているので、クライアントが合意しなくても失うものはほとんどない。同意があった場合、さらに仕事をこなさなければならないが、同時に自分の仕事に対する市場価値をよりよく知ることができる。もし、仕事量が多すぎる場合は、信頼できる仲間のデザイナーに、プロジェクトの一部、おそらくコンセプトやスケッチの手伝いを頼めばよい。ただし、クライアントの関係性を公正に保つために、エグゼキューション、微調整、アートディレクションは自分自身の手で行わなければならない。

ときには、愛する人や非営利団体のために無償でプロジェクトを引き受けることもあるだろう。とりわけ駆け出しのうち、おもしろい人たちのための楽しいプロジェクトでそういったことが起こる。結局のところ、アイデンティティをデザインするのは楽しいことだし、制作したものが表に出るほど将来の成功の糧となる。

# デザインスタジオ

Design Studio

**デザイナーは――本当に自分自身をクリエイティブな人間と捉えるならば――快適に感じられるクリエイティブな空間を設けなければならない。最高の作品を制作するには長期間にわたって集中力を保つことが必要であり、そのためにはクリエイティブな空間が欠かせないのだ。**

目指すのは、脳が反射的に快適なゾーンだと認識できる空間だ。何かを作りだすために常に向かう場でもある。私は、自分が初めてお金を稼いだときにやったのと同じことを、まだスタートしたばかりのあらゆるデザイナーに勧めたい。スタジオ空間に投資しよう。心の健康と今後の生産性のために行える最高の投資だ。

デザインスタジオは、無駄なものでいっぱいになってはいけない。デザイナーは、デザインのためのスペースで生きなければならないのだから。つまり、その空間を作るのはデザインのための物――さらに言えばデザインのための物だけ――でなければならない。お気に入りの椅子、お気に入りの机、お気に入りの本、そのほか環境にどっぷり浸るために必要な、あらゆる点でこれがあればスタジオではデザイナーとして過ごせるというものを持ち込もう。

大枚をはたく必要はない。最近は、手頃な価格で身の回りによいデザインのものを揃えられるようになった。スタジオにいるとほかのどことも違う感覚になるならば、そして自分で自分のために作り上げた空間ならば、その影響はクリエイティブな成果物に現れるだろう。

そして、その空間でクリエイティブであろうとするならば、お気に入りの道具も大切だ。お気に入りの鉛筆、お気に入りの鉛筆削り、スケッチブック、トレーシングペーパーをしっかり準備しておこう。ロゴデザイナーとして、この4つは常に持っておくべきアイテムだ。お気に入りの1つを見つけるには時間がかかるだろうが、一度見つけたならいつも身近に置いておこう。

一般論として、以下に挙げるようなものをお勧めしたい。

・信頼できるメーカーの鉛筆を見つけよう。描くときに紙に引っかからないもの、香りのいいものを選ぶ。よい木が使われていて、削ったときに高品質の芯が残ることも確認しよう。
・スケッチブックは持ち歩きやすい軽いものを選ぶか、ポケットサイズの持ち歩き用とスタジオでスケッチする大きめのものの2種類を購入しよう。
・トレーシングペーパーは厚口、100g/㎡あたりのものを選ぼう。経験上、その方がはっきりと描けて写真写りもよく、しわを心配せずに動かしやすい。
・デザイナーとして意味のある物、お気に入りの道具のほかに、好きな音楽やアート作品といったインスピレーション源となるものに囲まれるようにしよう。そうしたものすべてが、デザインスタジオをクリエイティブなホームにしてくれる。

スタジオ・ジョージ・ボクアの絵画室

# 著者について

ロゴデザイナーのジョージ・ボクアは、アイデンティティのデザインと展開に取り組んで15年以上の経験がある。小さなスタートアップから、ディズニー、ニューバランス、NFL、Sonic、Wired誌などの大手企業まで、世界中のさまざまなクライアントと仕事をしてきた。

ボクアは、シンプルでクリーン、洗練されたスタイルと、グリッドシステムと幾何学形状をデザインプロセスで用いるデザイン手法でよく知られている。また米国のオンライン学習コミュニティのSkillshareで人気の3講座で教え、自身のアプローチを紹介している。ボクアの作品をさらにご覧になりたい場合は、Instagram（@george_bokhua）をチェックしてほしい。ジョージア、トビリシ在住。

撮影：Holger Mentzel

# 謝辞

Acknowledgments

本書を娘のアナ、両親であるマナナ・ベクアとメラブ・ボクア
に捧げる。子どものころ私の才能を支え、大人になってからも
今の私にたどり着くまで導いてくれた。

レイアウトを手伝ってくれたマリア・アクリティドゥ、1章の
「ロゴはロゴでしかない？」「1.618033」「ルールあり？　な
し？」「Less Is More ？」のために資料を準備してくれたギカ・
ミカバゼに感謝する。また、本書の執筆を支えてくれたナティ
ア・ラースマナシビリに深い感謝を伝えたい。

# 索引

## Index